모딜리아니

고독한 영혼의 초상

마로니에북스

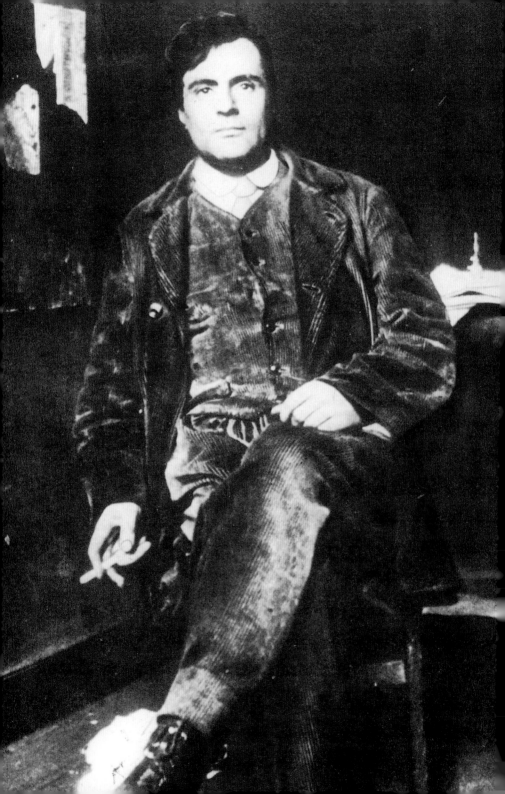

모딜리아니

고독한 영혼의 초상

마틸데 바티스티니 지음 김은영 옮김

마로니에북스

차례

1884-1906

1907-1910

 ■ 이 책을 보기 전에

이 시리즈는 각 화가의 삶과 예술을 당대의 문화적이고 사회적이며 정치적인 문맥 속에서 보여준다. 책의 본문은 화가의 삶과 작품에 관한 전반적인 내용, 역사적 · 문화적 배경, 주요 작품들에 대한 분석으로 나뉘어 있으며, 독자들의 편의를 돕기 위해 각각 노란색, 하늘색, 분홍색의 띠로 표시되어 있다. 특정한 주제에 초점을 맞춘 각 장에는 서문과 함께 여러 장의 자료 사진과 도판이 포함된다. 또한 각 권마다 첨부된 색인에는 예술가의 주변 인물들 및 동시대에 활동하던 다른 예술가들에 대한 간략한 설명, 그리고 책에 실린 작품들의 소장처에 대한 정보가 실려 있다.

◀ 2쪽, **바토 라보아르 거리에 있는 작업실에서 찍은 아메데오 모딜리아니의 사진**, 11915~1916년 겨울.

1919-1920

찾아보기

1911-1914

1915-1917

1918-1919

모딜리아니, 〈토스카나 풍경〉, 1898~1899년, 리보르노, 파토리 미술관

유대인 가족

아메데오 모딜리아

니는 1884년 7월 12일 리보르노에서 태어났다. 그의 삶과 예술은 전설처럼 전해지며, 가족이 남긴 증언은 화가에 대해서 많은 것을 알려준다. 그러나 이런 기록들만을 통해 모딜리아니의 삶을 효과적으로 구성하는 것은 쉽지 않다. 모딜리아니의 어머니인 에우제니아 가르생은 가족들을 놀래주려고 임신 사실을 숨겼다는 일화가 전해온다. 에우제니아가 모딜리아니를 임신했을 때 가족들은 삶의 전환기를 맞고 있었다. 모딜리아니의 가족은 오래 지속되지 못했던 로마 공화국(1949년 2월 9일~7월 2일)이 무너졌을 때 토스카나 지방의 항구 도시인 리보르노로 이사했다. 이 가르생 가문의 여성은 자유분방하고 교양 있는 성격을 지니고 있었다. 이를 통해 어린 시절 모딜리아니가 받았을 교육과 문화적 영향을 추측해볼 수 있다. 가족의 문화적 분위기는 화가의 작품 세계와 감성에 많은 영향을 주었다. 모딜리아니는 경제적 상황이 끊임없이 변했던 유대인 가정에서 성장했다. 가족들은 당대에 흔치 않게, 시대를 열린 관점으로 바라보았으며 국제 문화에 관심이 높았다. 이런 가족의 분위기와 모딜리아니의 병약한 건강은 그가 독창적인 작품 세계를 발전시키는 데 토대가 되었다. 사실 모딜리아니의 독특한 작품 세계를 리보르노의 지성적 문화, 혹은 유럽 문화만을 가지고 설명한다는 것은 쉬운 일이 아니다. 모딜리아니는 일생동안 흉터나 부적처럼 복합적인 인종, 문화, 유전적인 유산을 안고 살았기 때문이다.

▲ 모딜리아니의 어머니인 에우제니아 가르생은 교양 있고 늘 활력이 넘쳤으며 다양한 문화적 소양을 지녔다. 그녀는 모딜리아니의 삶에서 매우 중요한 역할을 담당했다. 외조부 이삭과 이모 라우라 역시 젊은 아메데오에게 많은 영향을 끼쳤다. 그들은 모딜리아니에게 철학, 예술, 문학에 대한 열정을 심어주었으며 그의 성격에도 많은 영향을 주었다.

▲ 반대로, 아버지인 플라미니오 모딜리아니는 아메데오의 삶에서 그렇게 중요한 역할을 하지 못했다. 그는 일 때문에 리보르노를 자주 떠나 있었으며, 얼마 되지 않아 아예 가정을 버리고 떠나버렸다.

▼ 리에지, 〈리보르노의 유대인 회당의 내부〉, 1920년, 파토리 미술관.

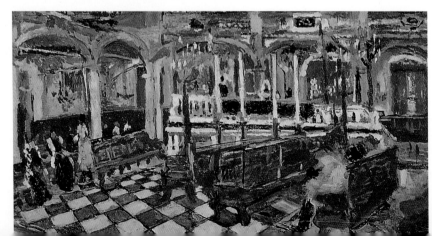

◀ 모딜리아니, 〈화가 미켈리의 아들의 초상〉, 1899년, 쿠니요시 미술관.

비평가들과 전기사가, 가족은 아메데오의 건강이 약했다는 사실을 강조한다. 하지만 모딜리아니가 건강이 그렇게 좋지 않았던 점은 오히려 화가의 예술적 취향을 발전시키는 계기가 되었다. 1895년 심하게 늑막염을 앓고 난 후, 데도[모딜리아니의 아명─옮긴이]는 1898년 8월에 다시 티푸스를 앓았다. 그의 어머니가 들려주는 일화에 따르면 "데도는 정신 착란 상태에 빠졌을 때 회화를 공부하고 싶다고 말했다"라고 한다.

▼ 젊은 아메데오는 조반니 파토리의 어깨 너머에서 매우 즐겁고 유쾌한 시간을 보내고 있다. 1898년의 사진.

▼ 모딜리아니의 생가는 리보르노의 로마 거리에 있다. 이곳은 부유한 유대 상인들이 모여 살던 거리다.

사회주의 성향의 국제도시, 리보르노

1849년 마치니, 아르멜리니, 사피가 이끌던 로마 공화정이 무너지자 모딜리아니의 가족은 토스카나의 미항인 리보르노로 이사했다. 다양한 인종만큼이나 종교도 다양했던 이 도시는 자유롭고 국제적인 문화의 중심지였다. 리보르노에는 가톨릭, 개신교, 그리스 정교, 유대교에서 이슬람교에 이르는 다양한 종교 의례를 볼 수 있는 건물들이 많았다. 유대인 회당은 북적이는 사람들로 늘 생기가 넘쳤고, 부유한 상인들은 유대인 회당을 바로크 미술 작품들로 장식했다. 리보르노는 매우 오래된 항구이자 동시에 국제적인 항구로서 애국주의, 무정부주의, 사회주의와 같은 다양한 사고방식이 꽃피던 사상의 중심지이기도 했다. 하지만 1860년부터 리보르노는 항구로서의 기능이 약해지면서 경제적으로도 쇠퇴하기 시작했다. 모딜리아니는 리보르노에서 살 때 바르디 카페를 종종 방문했다. 이곳은 당시 수많은 정치인, 예술가, 좌파 지식인을 만날 수 있는 장소였다. 그 사람들 중에는 나중에 리보르노의 시장이 되는 움베르토 몬돌피, 사회주의자이자 국회의원인 주세페 엠마누엘레, 아메데오의 큰형, 로렌초 비아니, 오스카 길리아, 안토니 데 비트 같은 화가들이었다. 그리고 로미티, 나탈리, 솜마티와 같은 모딜리아니 또래의 젊은이들도 있었다. 이 젊은 화가 지망생들은 종종 펜이나 연필로 인물이나 풍경화를 그려서 한 잔의 술과 맞바꾸기도 했는데 이런 그림을 '데생 아 부아르'[술값 대신 그린 그림−옮긴이]라고 불렀다. 아메데오 역시 리보르노에 있는 카페 바르디에 자신의 작품을 남겼다.

▼ **리보르노에 있는 베네치아 운하의 당대 사진.** 리보르노 사람들은 이 운하를 '포시'(흙탕물)라고 불렀다. 1909년에 모딜리아니는 이곳에서 자신의 유명한 두상 조각 작품을 몇 점 던져 넣었다.

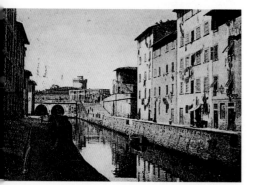

◀ **미켈리, 〈항구에서〉**, 1895년, 리보르노, 파토리 미술관. 이 정직한 후기 점묘주의 화가는 모딜리아니의 최초의 그림 선생님이었다.

▶ **노멜리니, 〈가리발디〉**, 1906년경, 리보르노, 파토리 미술관. 가리발디가 이끈 통일 운동에 많은 젊은이들이 참여했다.

▲ 파토리, 〈전초 기병〉,
1872년, 개인 소장.
리보르노의 가장 뛰어난 화가
중의 한 사람이었던 파토리는
20세기 초의 토스카나 미술에
매우 중요한 영향을 끼쳤다.

▶ 바르톨레나, 〈리보르노의 대
로〉, 1872년, 개인 소장.
리보르노의 중심가에는 수많은
가게, 카페, 보석상, 빵집과 극
장이 있었다. 19세기 말에 이
도시는 '지중해의 경제적 중심
지'로 성장했다. 의류, 향신료,
동양 양탄자들을 쉽게 접할 수
있었고 토스카나 지방의 많은
상인들이 리보르노의 야외 시
장에서 장사를 했다.

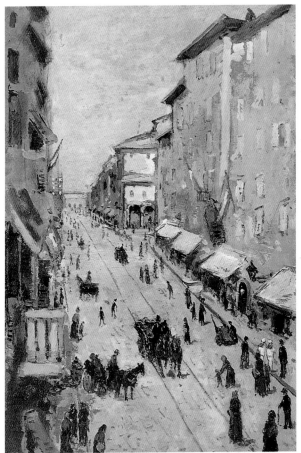

이탈리아의 통일 운동

토스카나 지방의 리보르노는 이탈리아 통일 운동과 정치 운동의 중심지였다. 1848년 이탈리아는 통일을 시도했지만 실패했다. 하지만 가리발디의 통일 운동이 전개되기까지 약 십년도 안 되는 짧은 기간 동안 이탈리아는 유례를 찾기 힘들 정도로 빠르게 정부를 구성하며 통일을 향해 나아갔다. 1859년 이탈리아의 두 번째 독립전쟁의 결과로 롬바르디아 지방의 항구도시, 에밀리아 지방, 토스카나 지방이 통합되었다. 1860년 진보적인 관점을 가졌던 정당의 지지를 바탕으로 펼쳐진 추진력 있는 정책의 결과로 '두 개의 시칠리아 왕국'을 통합했다. 이후, 국제 정세를 주의깊이 관찰하던 이탈리아는 프러시아와 오스트리아 사이에 전쟁이 일어나자 1870년에 베네토 지방과 로마를 합병했다. 그렇게 해서 이탈리아는 통일을 완성할 수 있었다.

이탈리아 여행

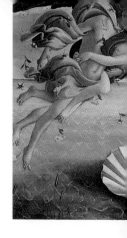

1900년 가을 모딜리아니는 폐렴에 걸렸다. 의사는 모딜리아니에게 따듯한 지방에서 겨울을 보낼 것을 권했다. 이 권유를 받아들여 그는 어머니와 함께 평화로운 '요양 여행'을 떠났다. 이때 모딜리아니는 이탈리아 미술의 중심지인 피렌체, 로마, 나폴리, 베네치아를 방문했다. 그는 14세기 시에나 미술에 매료되었는데, 특히 조각가 티노 디 카마이노의 작업에 관심을 갖게 되었다. 티노 디 카마이노는 나폴리에 있는 산타키아라 이산도메니코 성당을 장식했던 조각가다. 모딜리아니는 두초 디 부오닌세냐와 시모네 마르티니의 그림에도 많은 흥미를 느꼈다. 여행 중에 모딜리아니가 오스카 길리아에게 보낸 다섯 통의 편지에는, 젊은이의 고양된 감정이 그대로 담겨 있어서, 당시 모딜리아니가 겪었던 미적 경험을 이해하는 데 중요한 자료가 되고 있다. "지성에 자극을 줄 수 있고 영혼을 고양시켜줄 수 있는 성스러운 숭배의 대상을 가지도록 하세요. 인간으로 살아가야 하는 의무보다 더 숭고한 미학적 요구에 익숙해지는 것이 좋을 듯합니다." 이 여행은 모딜리아니에게 그의 작품 세계를 예비할 수 있는 방향을 제시했다.

◀ 조토, 〈성모자〉, 1320~1330년, 워싱턴, 내셔널 갤러리.

▼ 두초, 〈루첼라이의 성모〉, 1285년경, 피렌체, 우피치 미술관. 나탈리가 기억하고 있는 것처럼 "아메데오는 그를 매료시킨 시에나 거장들의 작품을 보러 미술관에 가는 것을 매우 좋아했다."

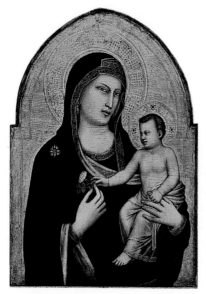

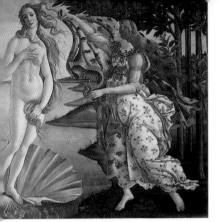

▲ 보티첼리, 〈비너스의 탄생〉,
1482년경, 피렌체, 우피치 미
술관.
부드럽고 달콤한 느낌을 주는
선을 가진 모딜리아니의 누드
화는 보티첼리의 작품과 비교
되곤 한다.

▶ 시모네 마르티니, 〈수태고
지〉, 1333년, 피렌체, 우피치
미술관.
14세기 시에나 미술의 근본적
인 특징은 아메데오 모딜리아
니에게 끊임없이 예술적 영감
을 주었다.

▼ 〈프로클로와 그의 아내〉,
폼페이, 집VII, 나폴리, 고고학
박물관.

▲ 산타 카테리나 구알리
노 성당의 거장, 〈성모상〉,
14세기.
티노 디 카마이노와 이 무

명의 조각가는 모딜리아니
의 작품에서 관찰할 수 있
는 얼굴 표현의 기초가 되
었다.

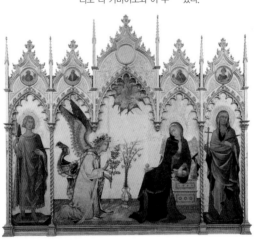

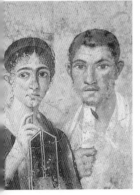

그리스 로마 미술

모딜리아니는 이탈리아 여행을 통해 고대 그리스 로마 미술을 접할 수 있었다. 그는 나폴리의 고고학 박물관에서 〈술 취한 실레누스〉, 〈헤르메스〉와 〈아프로디테〉를 비롯한 여러 작품을 보았다. 로마에서 그는 고대 그리스 로마 미술의 특징과 르네상스 미의 이상을 접할 수 있었으며 여행을 하면서 인문학적 소양을 쌓을 수 있었다. 모딜리아니는 보르게 세 미술관, 팔라초 도리아 팜필리, 바티칸과 빌라 줄리아 박물관, 그리고 로마의 유적지를 방문했다. 그는 이 모든 것에 감명을 받았고 길리아에게 보내는 편지에서 "로마의 아름다움 속에 흩어진 예술과 삶에 대한 진실을 명확하게 표현하고자 노력하고 있습니다"라고 적었다. 그는 고대의 이상을 바탕으로 자신의 작품 세계를 발전시켰다.

13

마키아이올리 화파에서 토스카나의 분리주의 회화로

프랑스의 인상주의 회화가 등장하기 전인 19세기 중반에 마키아이올리 화파가 등장했다. 코로, 쿠르베, 바르비종 화파의 회화에서 영향을 받아 아카데미 회화에 반대했던 마키아이올리 화가들은 1865년부터 1867년까지 일부러 '얼룩' [마키아이올리는 이탈리아어로 얼룩을 의미함—옮긴이]을 사용해 자연주의적 특징이 강한 그림을 그렸다. 이들은 사물의 윤곽과 첫인상을 표현하는 대신, 개인적 주관을 색채의 '얼룩'으로 표현하고자 했다. 아카데미 회화에 반대했던 마키아이올리 화파는 비주류에 속하는 풍경과 당대의 사회상을 주로 다루었다. 조반니 파토리, 텔레마코 시뇨리니, 실베스트로 레가, 필리포 찬도메네기, 조반니 볼디니, 카를로 카라 등의 화가가 주요 인물들이다. 특히 리보르노 출신의 거장인 파토리의 시각적 표현은 다른 화가들에게 많은 영향을 주었다. 그러나 다른 마키아이올리 화가들은 파토리의 작품과 자신의 작품들이 차이가 있다는 점을 강조했다. "마키아이올리 화파의 자연주의가 시각의 한계를 넘어 인상을 주관적으로 표현했다면, 파토리는 자연에 대한 생각을 더욱 객관적으로 표현했다. 그가 그린 자연은 매우 고전적이며 보편적인 형상에 대한 사고를 담고 있다."

▶ 레가, 〈방문〉, 1868년, 로마, 국립 근대 미술관.

◀ 파토리, 〈휴식(붉은 수레)〉, 1887년, 밀라노, 브레라 미술관.
1882년 파토리가 마렘마에서 지낼 때 그린 작품이다. 농경지에서 쉬고 있는 인간과 동물의 모습은 정적에 휩싸여 정지된 느낌을 주며, 구도는 근경에 초점을 맞추고 있다. 대상을 정확하게 표현한 점은 당시로서는 매우 드물어, 작품에 근대적인 느낌을 부여한다. 미술품 수집가인 리카르도 구알리노가 1926년에 이 작품을 구입했다.

◀ 조반니 파토리, 〈팔미에리의 테라스〉, 1866년, 피렌체, 팔라초 피티.
1913년 오스카 길리아가 작가론에서 이 작품을 다루면서 매우 유명해졌고 후에 파토리의 대표작으로 알려지게 되었다. 미술사학자들은 이 작품을 1400년대 풍경화에서 영향을 받은 작품이라고 보았다.

▼ 로미티, 〈아르덴차에서〉, 1914년, 개인 소장.
1890년대에 마키아이올리 화파의 시기가 막을 내렸다. 이제 몇몇 화가들은 분리주의 회화 운동에 매진하게 되었다. 이들은 점묘주의와 유사한 방식으로 보색 대비를 통해 대상을 표현했다.

▼ 파니, 〈산로소레 숲〉, 1872년, 개인 소장.
토스카나 지방의 풍경은 마키아이올리 화파에게 많은 시적 영감을 주었던 소재다. 리보르노의 해안과 내륙, 그리고 마렘마 근교 지방은 이 화가들의 그림을 통해 이탈리아 전역에 알려지게 되었다.

회화 입문, 그리고 길리아, 데 차라테와 나눈 우정

▲ 벤베누티, 솜마티, 바르톨리와 함께 로미티의 작업실을 방문한 모딜리아니의 사진이다. 미켈리의 다른 제자 중에는 나탈리와 길리아, 그리고 로이드가 있다.

1898년 모딜리아니는 어머니에게 회화를 공부하고 싶다는 뜻을 밝혔다. 자유로운 사고를 가졌던 에우제니아는 모딜리아니의 외삼촌인 아메데오 가르생이 경제적으로 안정되자 데도가 회화에 입문하는 것을 허락했다. 모딜리아니는 굴리엘모 미켈리에게서 처음으로 회화를 배웠다. 미켈리는 후기 마키아이올리 화파에 속하는 화가로, 제자에게 화가로서 나아가야 할 길을 잘 알려주었다. 에우제니아는 그림을 시작한 모딜리아니에 대해 다음과 같은 일기를 썼다. "데도는 공부를 그만두고 그림에만 몰두한다. 하루 종일 그림을 그리는데, 매일 나를 놀라게 만드는 그림을 그린다." 1901년 5월 모딜리아니는 회화에 대한 열정으로 리보르노를 떠나, 피렌체에서 누드화 학교에 입학했다. 그곳에서 그는 파토리로부터 회화를 배웠다. 당시 토스카나 지방의 문화 중심지였던 피렌체에는 상징주의 미학이 유행했고 모딜리아니는 많은 자극을 받을 수 있었다. 1903년 봄 길리아와 격렬한 논쟁을 벌인 후, 모딜리아니는 베네치아를 여행했다. 이때 그는 오르티스 데 차라테를 만났다. 칠레 출신의 차라테로부터 인상주의 회화에 대해 들은 모딜리아니는 파리를 방문하고 싶다는 생각을 갖게 되었다.

◀ 모딜리아니, 〈오르티스 데 차라테의 초상〉, 1918~1919년, 개인 소장. 파리 시절, 칠레 출신의 화가 차라테는 모딜리아니의 가장 친한 친구였다.

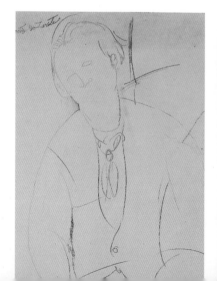

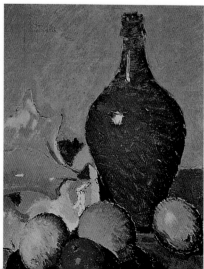

▶ 모딜리아니, 〈앉아 있는 젊은 여인(카도린 부인)〉, 1905년, 개인 소장.

◀ 길리아, 〈정물〉, 리보르노, 파토리 미술관. 모딜리아니는 그를 형제 같은 친구이자 위대한 화가로 생각했다. 그는 아메데오보다 일곱 살이 많았으며 그를 정신적으로 이끌어주었다.

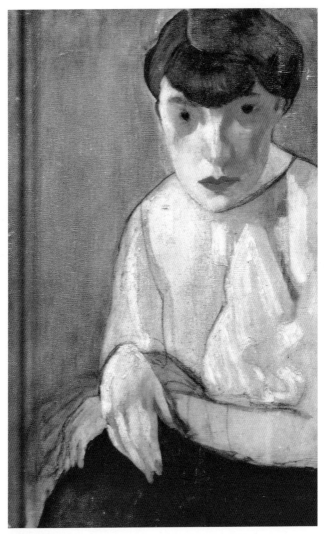

▼ 길리아, 〈강독〉, 개인 소장.

"이탈리아에는 길리아밖에 없다"

이 말은 1913년 파리에서 모딜리아니가 20세기 초의 이탈리아 회화를 언급하며 안셀모 부치에게 했던 말이다. 길리아는 회화적 재능이 매우 뛰어난 화가로, 조반니 파토리에 대한 작가론을 출판하기도 했다. 이 책은 파피니가 편집장으로 있던 세르프 출판사에서 1913년에 출판되었다.

클림트, 뭉크, 로트레크: 유럽의 회화적 모델

19세기 말의 이탈리아 미술은 북유럽 상징주의 회화의 영향을 많이 받았다. 또한 마키아이올리 화파가 남긴 유산뿐만 아니라 토스카나 지방의 전통 회화, 모딜리아니가 매우 좋아했던 14세기 시에나의 회화적 전통이 공존했다. 이 밖에도 모딜리아니는 당시 유럽 회화를 이끌던 여러 화가들의 그림을 알고 있었고, 그들의 작품을 높이 평가했다. 그는 피렌체와 베네치아에서 후기 인상주의와 라파엘 전파, 독일의 유겐트슈틸, 베를린 분리주의의 회화를 접할 수 있었다. 에드바르드 뭉크, 구스타프 클림트, 앙리 드 툴루즈 로트레크의 작품은 젊은 아메데오에게 매우 큰 영향을 주었다. 이런 사실은 파리 시절 초기의 그림을 통해 잘 알 수 있다. 하지만 그 이전의 작품들은 대부분 소실되었다. 사실 이것은 화가 스스로가 원한 것이었다. 데비트, 로미티와 다른 친척들의 증언에 따르면 아메데오는 어머니에게 자신이 리보르노에서 그린 작품을 모두 없애달라고 부탁했다고 한다. 모순되어 보이는 모딜리아니의 이러한 결정은 바로, 자신의 미학적 관점과 표현 방식의 근원적인 새로움을 추구했던 화가의 마음을 반영한다.

▼ **클림트, 〈다나에〉,** 1907~1908년, 개인 소장.
화가는 아르누보의 본질이자 미학적 가치를 구성하는 상징주의와 장식주의를 작품에 담았다.

◀ **뭉크, 〈절규〉,** 1893년, 오슬로, 국립 미술관.
삶의 비극성과 죽음에 대한 불안함은 뭉크의 대부분의 작품에 잘 드러나 있다. 뭉크는 근대 미학을 가장 잘 표현한 화가라고 평가된다.

▶ **툴루즈 로트레크, 〈물랭 거리의 살롱〉,** 1894년, 알비, 툴루즈 로트레크 미술관.
로트레크는 가난한 삶과 아름다운 모습들이 서로 뒤섞여 있는 세기말 파리의 어두운 거리 풍경을 작품에 담았다.

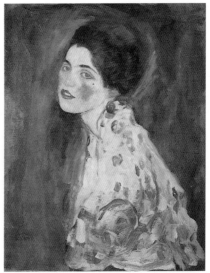

▲ 뭉크, 〈담배를 피우고 있는 자화상〉, 1895년, 오슬로, 국립 미술관. 유령 같은 느낌을 주는 푸르스름한 빛이 인물의 윤곽을 드러내고 있다. 근대의 낯선 삶에 대한 감정이 잘 표현되어 있다.

▲ 클림트, 〈여인의 초상〉, 1916년, 피아첸차, 리치 오디 미술관. 클림트의 회화에서 표현된 세계를 바라보는 전망은 세계대전이 끝날 즈음 함께 고갈되었다.

엘레오노라 두세

모딜리아니가 1906년에 그린 이 초상화는 오늘날
스위스의 한 개인이 소장하고 있다. 그림의 소재로 볼 때, 젊은 시절 모딜리
아니가의 유럽 데카당스 문화로부터 많은 영향을 받았음을 알 수 있다.

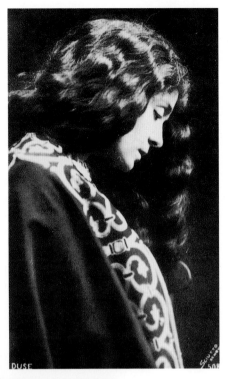

▶ **엘레오노라 두세**, 시우토의 사진, 빅토리알레 재단 문서보관소.
문학 작가인 단눈치오가 좋아했던 디바이자 이탈리아 데카당스 문학의 주요 작가들이 주목했던 엘레오노라 두세는 19세기와 20세기를 통틀어 가장 유명한 유럽 극장의 여배우 중 한 사람이다. 그녀는 1897년 단눈치오의 희곡 작품 『봄날 아침의 꿈』의 첫 공연에 참여하기도 했다.

▼ 여배우의 흐릿한 얼굴이 어두운 공간을 배경으로 묘사되었다. 여배우의 아름다운 얼굴을 부각시킴으로써, 관객을 몰입하게 만드는 여배우의 카리스마를 강조했다.

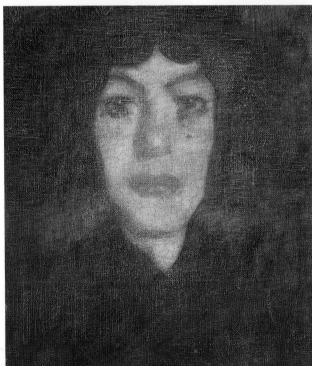

◀ **모딜리아니, 〈여인 두상〉**, 1906~1907년, 개인 소장.
이 그림에 애착을 가지고 있던 모딜리아니는 파리의 델타가(街)로 작품을 가져갔다. 이후에도 파리에서 이사할 때마다 이 작품을 가지고 다녔다. 이 그림은 아메데오의 아카데미 회화에 대한 연구가 반영되어 있으며 인물의 심리가 잘 묘사되어 있는 첫 번째 작품이기도 하다. 인물의 심리 묘사는 모딜리아니가 세상을 떠났을 때 그의 여러 작품을 유명하게 만들었던 요소이기도 하다.

모딜리아니, 〈모자를 쓰고 있는 여인〉, 1907년, 개인 소장
모딜리아니, 〈여인 흉상〉, 1907년, 개인 소장

꿈과 현실, 몽마르트르와 몽파르나스

아메데오 모딜리아니의 작품 세계와 그의 인간적 삶은 혼란스러울 정도로 뒤섞여 있다. 이것은 모딜리아니의 창조적 재능과 예술적 개성, 그리고 순교자 같은 느낌을 주는 예술가의 고독한 삶과 사회적 지위에서 비롯된 수많은 전설에서 기인한다. 파리에 도착하고 얼마 지나지 않아 모딜리아니의 풍요로운 삶은 끝나고 말았다. 그의 파리에서의 삶은 고독과 끊임없는 불안으로 가득 찬 듯 보였다. 화가가 전전했던 수많은 여인숙은 후에 매우 유명해졌다. 모딜리아니는 평판이 나쁜 싸구려 호텔, 좁은 방, 연인들을 위해 짧은 기간 임대하던 월세 방, 가난한 예술가들이 모여 사는 소굴을 전전했다. 모딜리아니는 귀족적이고 개인주의적인 성격을 가지고 있었으며 예술적 삶을 살던 그가 종종 난처하고 부끄러운 상황을 대면하게 되는 이유가 되었다. 그는 다른 화가들로부터 고립되어 생활했고 예술적 재능과 작품을 위해 자신의 개인적 삶을 희생하며 사는 것을 당연하게 생각했다. 모딜리아니는 공격적이고 보수적인 성격을 가지고 있었으며, 개성적인 외모와 화가로서 독특한 습관을 가지고 있었다. 바로 이런 점들이 다른 예술가의 삶과 비교해볼 때 삶을 살아가는 방식의 '차이'를 만들어 냈다.

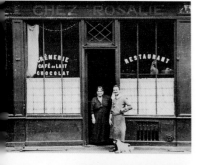

◀ '셰 로잘리'(로잘리의 집)의 가게 사진.
모딜리아니와 친했던 로잘리는 굶주린 화가에게 따뜻한 음식을 대접하곤 했다.

◀▼ 1900년대 초 몽파르나스에 있는 카페 '르 돔'의 사진이다.

▼ 몽마르트르에 있던 '라팽 아질'의 엽서.
라팽 아질은 화가들이 모여 담소를 나누던 장소다.

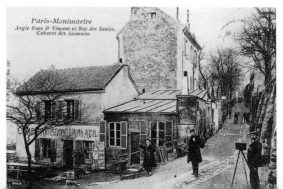

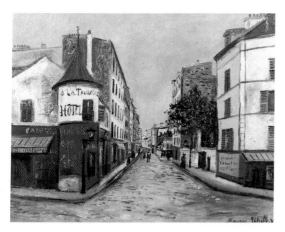

◀ 위트릴로, 〈몽세니 거리의 르 오텔 드 라 투렐〉, 1915년경, 개인 소장.
모리스 위트릴로는 몽마르트르 언덕의 신화를 만들어내는 데 결정적인 역할을 했다. 그의 작품은 세계에 널리 알려져 있으며, 관광객은 그가 그린 파리를 보기 위해 이곳을 찾고 있다.

◀ 시테 팔귀에르에 있는 모딜리아니의 작업실 사진.
파리에서 모딜리아니의 삶은 불안정한 실존과 궁핍한 생활로 점철되었다.

▼ 피사로, 〈몽파르나스 대로〉, 1897년, 상트페테르부르크, 에르미타슈 미술관.
1910년대부터 파리의 예술적 중심지는 몽파르나스로 옮겨갔다. 화가, 상인, 지성인들이 이곳에 모여 새로운 근대성의 신화를 창조했다.

▲ 위트릴로, 〈몽마르트르의 노르뱅 거리〉, 1913년, 개인 소장.
세기 초 몽마르트르의 거친 골목길은 근대 미술의 창시자들의 생활터전이었다. 수많은 젊은 예술가들은 경제적인 어려움과 대도시의 자유분방한 분위기 때문에 몽마르트르에서 살았다. 1912년 피카소는 몽마르트르를 떠나갔다. 이곳은 후에 입체주의 회화가 탄생한 곳으로 알려졌다.

파리의 예술적 삶

　　　　　　　　1906년 봄 모딜리아니가 파리에 갔을 때 프랑스 수도인 이곳의 문화 예술적 풍토는 매우 복잡한 양상을 띠었다. 뒤랑 뤼엘, 베르넹 죈, 볼라르 같은 화상들의 노력으로 반 고흐, 고갱을 비롯해 인상주의 화가들은 아카데미 경향의 회화에 반대하는 화가로 알려지기 시작했다. 1900년대 초에는 전통적인 미학에 비해 새롭고 다양한 창조적인 사고방식과 회화양식이 빠르게 발전하기 시작했다. 1906년 가을 살롱전에서 고갱이, 그리고 1907년에는 세잔이 젊은 화가들에게 대상의 재현에 대한 새로운 사고방식을 제시했다. 이밖에도 원시 미술과 동양 미술은 여러 화가와 문학 작가에게 끊임없는 영감을 주었다. 파리의 새로운 문화적 분위기 속에서 새로운 회화 운동이 등장하기 시작했다. 1905년 야수주의 화가들이 강렬한 색채를 자유롭게 표현한 작품을 가을 살롱전에 출품하면서 공식 평단에 물의를 일으켰고, 1907년 6월부터 7월까지 피카소는 입체주의 회화의 혁명을 이끈 〈아비뇽의 처녀들〉을 그렸다. 이제 드디어 젊은 평론가와 화랑 운영자, 미술품 수집가들은 새로운 운동을 받아들이고 지지할 준비가 되었다.

◀ 고갱, 〈자화상 '레미 제라블'〉, 1888년, 암스테르담, 국립 미술관.
이 작품에는 고갱과 반 고흐의 우정이 반영되어 있다. 배경에 반 고흐의 초상화를 그려 넣었다.

▼ 반 고흐, 〈탕기 영감〉, 1887~1888년, 개인 소장.
화상과 미술품 수집가들은 근대성을 찬양했다.

'세관원' 루소

앙리 루소는 자신의 그림을 통해서 피카소와 아폴리네르 같은 새로운 세대의 예술가들에게 원시 미술에 대한 하나의 개념을 제시했다. 그림의 등장인물은 열대우림, 산업 혁명기의 시내 풍경을 배경으로 간결하게 표현되어 있다. 이는 원시적이고 직관적인 미술에 대한 그의 관심을 반영한다. 몽마르트의 화가들은 루소의 그림에 매료되었다. 또한 세잔과 함께 루소를 아카데미 회화에 반대하는 최초의 화가라고 생각했다. 피카소는 루소의 작품을 매우 좋아해서 그의 그림을 사 모았고 아폴리네르와 상드라르 역시 루소의 그림의 예술적 가치를 높게 평가했다. 1908년 피카소는 루소에 대한 경의를 표하기 위해서 몽마르트에 살던 여러 화가를 초대해서 그가 구입한 루소의 그림을 감상하는 모임을 열기도 했다. 하지만 모딜리아니는 이 모임에 초대받지 못했다.

▲ 루소, 〈자화상-풍경화〉, 1890년, 프라하, 국립 미술관.
20세기 초 루소의 회화는 여러 화가가 작품 세계를 형성하는 데 많은 영향을 주었으며 특히 사물의 형태를 둘러싼 예술적 관점을 발전시켰다.

▼ 툴루즈 로트레크, 〈물랭 루주의 무도회〉, 1890년, 개인 소장.

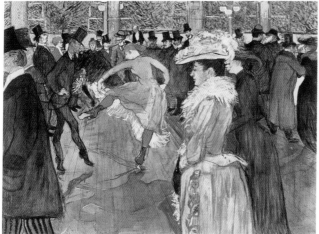

▲ 드니, 〈세잔에 대한 경의〉, 1900년, 파리, 오르세 미술관.
1907년 가을 살롱전에서 열린 세잔의 회고전은 근대 미술의 형성에 매우 중요한 역할을 했다. 세잔 작품의 입체적인 이미지는 인상주의의 인지적 접근과 전통적인 원근법적 재현에 의한 회화적 공간을 넘어서서, 새로운 공간개념으로 나아가던 입체주의의 발전에서 매우 중요한 부분을 차지한다.

유대 여인

1908년에 그린 이 작품은 오늘날 한 개인이 소장하고 있다. 이 작품은 툴루즈 로트레크와 '청색 시기'의 피카소, 상징주의 문화에서 영향을 받은 것으로 1908년 앵데팡당전에 걸렸다.

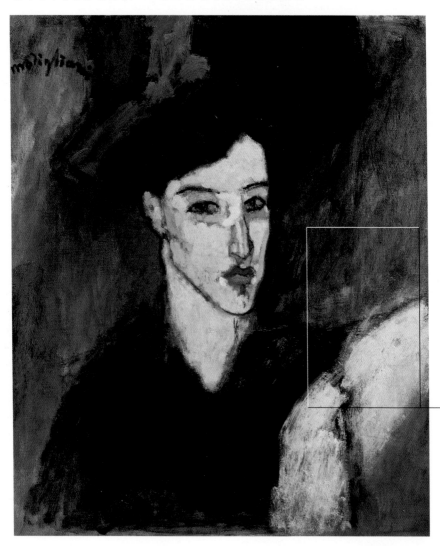

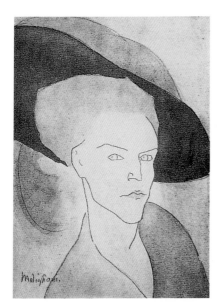

◀ 모딜리아니, 〈모자를 쓰고 있는 여인〉, 1907년, 개인 소장.
이 수채화는 모딜리아니가 파리에 막 도착해서 그린 작품이다. 그림 속의 여인은 로트레크나 피카소의 작품, 혹은 삽화가인 스타일렌의 삽화에서 흔히 볼 수 있는 전형적인 여인의 모습이다. 이 작품은 모딜리아니가 당시의 캐리커처에도 관심이 있었음을 알려준다.

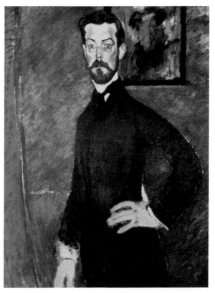

▶ 모딜리아니, 〈녹색 배경의 폴 알렉상드르〉, 1909년, 개인 소장.
작품의 배치는 르네상스 초상화를 근대적인 관점으로 재해석한 것으로, 화상이었던 친구를 이상화해서 표현한 것이다. 배경에 〈유대 여인〉의 초상이 걸려 있는 것이 흐릿하게 보인다. 이 작품을 위해서 폴의 여자 친구가 모델이 되어 주었다.

◀ 모딜리아니의의 회화적 기법의 특징은 야수주의 회화의 경우처럼 강렬한 색채와 규칙적인 붓의 터치이다.

▼ 모딜리아니, 〈모자를 쓰고 있는 누드 여인의 흉상〉, 1908년, 개인 소장.

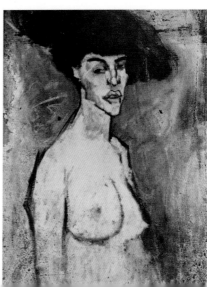

29

문학 사상가

모딜리아니는 상징주의와 데카당스 문학 사조에서 영향을 많이 받았다. 그의 문학적인 관점은 가족의 문학적 분위기에서 비롯되었다. 할아버지인 이자크는 네덜란드의 철학자인 베네딕트 스피노자의 먼 친척이었고, 이모인 라우라 가르생은 아메데오에게 문학과 사회, 철학에 대한 열정을 심어주었다. 그녀를 통해서 모딜리아니는 페테르 크로포트킨의 『빵의 정복』과 니체의 글을 접할 수 있었다. 단테와 단눈치오에서 카르두치와 레오파르디까지 그리고 로트레아몽의 『말도로르의 노래』, 오스카 와일드의 『리딩 감옥의 노래』, 보들레르의 『악의 꽃』은 젊은 화가 모딜리아니의 문학적인 소양을 완성시켜주었다. 모딜리아니는 이러한 독서를 통해 세기 초의 이탈리아의 문화적인 풍토와 밀접한 관계를 유지했을 뿐만 아니라, 전 유럽의 예술적 컨텍스트의 다양한 문화를 접하고 파리의 새로운 문화 예술적인 풍토 속에서 활동할 수 있었다. 집단적인 유럽의 아방가르드 예술 운동과 비교해볼 때 모딜리아니는 귀족적이고 개인주의적인 성향이 강한 화가였다. 바로 이런 점 때문에 20세기에 등장하는 여러 예술 사조들 가운데서, 모딜리아니는 사회에서 소외되고 희생당한 예술가의 모습으로 비쳐졌다.

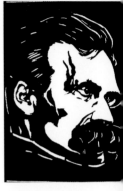

▲ 헤켈, 〈프리드리히 니체〉, 1905년, 개인 소장. 니체의 사후인 1906년에 여동생 엘리자베스가 니체의 유고 글을 모아서 『권력에의 의지』를 출판했다. 이 출판본은 니체의 사상을 왜곡했다는 논란을 불러일으켰다.

◀ 폴 베를렌의 사진. 랭보에게 동성애를 느낀 '지옥 신랑' 폴 베를렌은 바로 이 때문에 윤리적 가치를 저버리게 되었다.

▲ 1906년 마리오 누녜스가 찍은 가브리엘레 단눈치오의 사진.

단눈치오는 이탈리아 퇴폐주의 문학을 대표하는 문학 작가이다. 오스카 와일드, 랭보, 베를렌처럼 단눈치오도 인간의 본질적인 실존에 대한 문제를 다루었으며, 상징주의 문화의 맥락 안에서 다양한 방식으로 현실을 해석했다. 젊은 시절 모딜리아니는 단눈치오의 문학에서 많은 영향을 받아, 삶의 상징적 관점을 다양한 각도에서 배울 수 있었다.

◀ 오스카 와일드는 문학과 사회의 관습에 반대했고 아일랜드 출신의 시인이었던 오스카 와일드는 자신의 시로 유럽의 새로운 미학에 영향을 주었다. 『도리언 그레이의 초상』(1891)과 베른하르트와 음악가인 슈트라우스를 위해 집필했던 희극 작품인 『살로메』는 퇴폐주의 문학사조의 전파에 기여했다.

▲ 카리아가 찍은 아르튀르 랭보의 사진.

"난폭한 천사 중에서 가장 아름다웠던 랭보"는 1873년 출간된 『지옥에서 보낸 한 철』이라는 시집으로 프랑스 문학에 등단했다.

▼ 시를 보들레르는 근대 미학의 창시자로서, 1900년대 초의 예술가들에게 많은 영향을 끼쳤다. 보들레르의 상징주의 시는 반자연주의적인 입장과 환경에 대한 묘사에서 유래한다.

보들레르의 『인공 낙원』

1861년에 보들레르는 술과 마약을 주제로 다룬 글을 묶어서 출판했다. 이 작품들은 근대시의 반낭만주의적이고 반자연주의적인 중요한 선언이었다. 그의 작품은 예술의 기원과 원칙에 대한 토론의 장을 마련했을 뿐만 아니라 1800년대 문화에서 중요한 역할을 차지했던 인간과 자연의 관계를 전복시켰다. 보들레르는 인간소외와 낯선 감정을 통해 새로운 문학적 경향을 발전시켜나갔다.

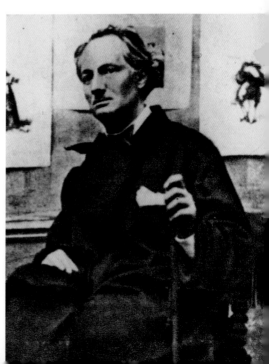

야수주의와 입체주의

이 두 회화 운동은 짧은 기간 내에 근대 미술에서의 새로운 혁명을 일구어냈다. 야수주의는 1905년 가을 살롱전을 계기로 모습을 드러냈고, 입체주의는 몇 년 후인 1908년에 칸바일러의 화랑에서 열린 브라크의 개인전을 통해 등장했다. 이때 마티스는 브라크의 그림을 보고 장난스럽게 '입체'라고 놀려댔는데, 바로 여기서 입체주의라는 명칭이 탄생했다. 야수주의 회화가 보색과 원색의 배치를 통해 자유로운 색채의 표현에 관심을 가졌다면, 입체주의 화가는 새로운 회화 공간과 대상의 양감을 표현하는 방식에 집중했다. 마티스와 피카소는 이 두 회화 운동을 이끌었고 얼마 되지 않아 세계적 명성을 얻었다. 몇 년 흐르지 않아 이들의 작품은 전 세계적으로 수집의 대상이 되었다. 사실 20세기 초 어느 정도 이름 있는 화가 중에서 미술 시장에서 조직한 '신성한' 전시회에 몸담지 않았던 사람을 찾아보기란 힘들다. 하지만 모딜리아니는 매우 오랫동안 아방가르드 문화 운동이나 평론에 관심이 없었다.

▲ 마티스, 〈가지가 있는 정물〉, 1911년, 그르노블, 회화 조각 미술관.

▼ 피카소, 〈밀짚 의자가 있는 정물〉, 1912년, 파리, 피카소 미술관.

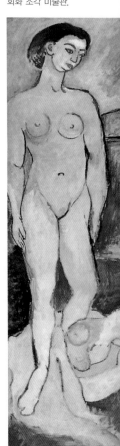

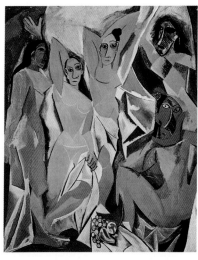

◀ **피카소, 〈아비뇽의 처녀들〉**, 1907년, 뉴욕, 근대 미술관.
사람들은 이 그림을 입체주의의 탄생을 알리는 작품으로 기억한다. 형태에 대한 서정적이고 새로운 관점, 그림의 구도로 인해 이 작품은 20세기를 대표하는 회화 작품이 되었다.

▼ **마티스, 〈사치〉**, 1907년, 파리, 퐁피두 센터. 화가는 두 번에 걸쳐 이

수수께끼 같은 소재를 다룬 그림을 그렸다.

▼ **피카소, 〈셀레스티나〉**, 1904년, 파리, 피카소 미술관.

이 작품은 피카소의 '청색 시기'의 대표적인 작품이다.

제1회 앵데팡당 전시회

◀ 모딜리아니, 〈리보르노의 상인〉, 1909년, 개인 소장.
이 작품은 리보르노에서 1909년 여름에 그린 것으로 보인다. 이 작품은 1910년에 앵데팡당전에 걸렸다.

모딜리아니가 파리에서 그림을 그리기 시작했던 시기는 프랑스 미술에서 입체주의 회화가 등장하던 시기와 일치한다. 피카소의 매력적이고 설득력 있는 작품과 브라크의 공간에 대한 혁신은 새로운 입체주의 회화에 대한 대중과 평단의 관심을 불러모으는 데 매우 중요한 역할을 했다. 1910년대부터 입체주의에 대한 다양한 이론서들이 출판되기 시작했다. 이중에서 매우 중요한 저서로는 메칭거와 글레즈의 『입체주의에 관하여』(1912)와 살몽의 『젊은 프랑스 회화』(1912), 아폴리네르의 『입체주의 회화』(1913), 그리고 칸바일러와 후안 그리스의 평론을 들 수 있다. 하지만 아메데오는 파리의 이런 문화적 분위기 속에서 고립된 채, 여전히 표현주의 회화 연구에 천착하고 있었다. 모딜리아니는 1908년부터 1914년까지 살롱전에 참여했고 매우 적은 수의 작품을 전시했다. 이 시기에 출품했던 작품으로 〈유대인 여인〉, 〈리보르노의 걸인〉, 〈부랑자〉, 〈첼로 연주자〉, 그리고 몇 점의 누드 작품과 7점의 조각이 있다. 1919년이 되어서야 모딜리아니는 즈보로프스키의 격려를 받아 살롱전에 다시 작품들을 출품하기 시작했다.

▼ 모딜리아니, 〈벌거벗은 젊은 여인 초상(어린 잔)〉, 1908년, 뉴욕, 펄스 갤러리.
아메데오의 첫 번째 누드 작품 중의 하나이다.

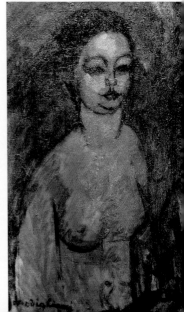

▲ 글레즈, 아폴리네르의
『입체주의 화가들』(1913)
의 표지.
아폴리네르는 입체주의
회화의 미학을 기술했으
며 입체주의 회화를 알
리는 데 중요한 역할을
했다.

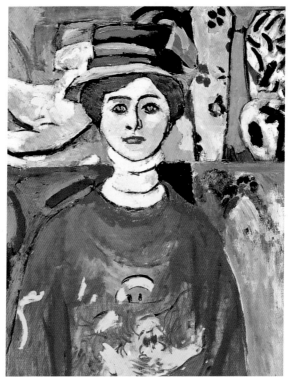

▶ 마티스, 〈녹색 눈을
가진 소녀〉, 1908년, 샌
프란시스코, 근대 미술
관.
1908년 앵데팡당전에 전
시되었다.

델타 거리의 모임

델타 거리의 모임은 1907년에 폴 알렉상드르가 생
각해낸 것이었다. 델타 거리 7번지에 위치한 이 건
물은 파리 시청의 소유로, 형편이 어려운 화가들이
거주할 수 있도록 지어졌다. 화가 앙리 두세, 조각가
모리스 드루아르가 이곳의 책임자였다. 이 건물에서
문학 모임 '델타 거리의 토요일'이 개최되었고, 연극
공연과 연주회, 시 낭송회도 열렸다. 또한 약한 마약
으로 창조적인 경험이 시도되기도 했다. 몇몇 증언
에 따르면, 모딜리아니는 화상과 평론가와의 다툼
끝에 동료들의 작품들을 찢어버리는 야만적인 행동
을 한 후 더 이상 이곳을 방문하지 않았다고 한다.
다른 화가를 존중하지 못해서 일어난 이 사건은 끝
내 용서받지 못했다.

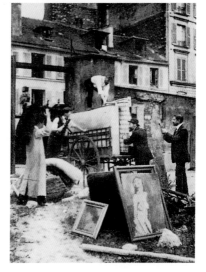

▲ 델타 거리 7번지로
화가들이 이사하는 사진
이다. 일층에 모딜리아니
가 누드를 그렸던 작업
실이 보인다.

35

세잔의 영향

미술사는 종종 역설로 가득 차 있다. 20여 점에 이르는 모딜리아니의 작품에 대한 무관심은 20세기 미술사에서 매우 특별한 경우에 해당할 것이다. 19세기 말 프랑스 회화의 새로운 지평을 열어준 세잔의 고립도 쉽게 설명하기 힘든 에피소드라 할 수 있다. 근대 미술의 매우 중요한 주인공이었던 두 사람은 이를 숙명으로 받아들였던 것처럼 보인다. 1907년의 회고전이 있기 전에, 세잔은 동시대 화가와 평론가들에게 부족한 점이 많고 시각적 문제까지 있는 아마추어 화가라는 평을 받았다. 아마도 졸라의 『작품』에서 세잔은 자신의 모습을 보았을 것이다. 졸라는 이 소설에서 한 예술가가 실존적이고 예술적인 실패를 겪는 과정을 매우 잘 묘사했다. 아이러니하게

도 당대의 지성인들은 그가 회화적 재능은 있지만 결점을 가지고 있다고 보았다. 그러나 이러한 인식은 시간이 점점 흐르면서 '근대회화의 아버지'가 지닌 '선지자적 시선'의 숭고함에 대한 평가로 변해 갔다. 세잔의 작품에서 관찰할 수 있는 원근법적 공간의 해체, 화가의 내면에 대한 표현, 대상을 표현하는 데 있어서 색채를 창조적으로 사용했던 점은 많은 화가들에게 새로운 회화적 개념으로 받아들여졌다. 재현(再現)적 전통에서 세잔의 작업은 입체주의에 대한 이론의 기원이 되었다.

◀ 세잔, 〈저녁나절의 세잔 부인〉, 1891~1892년, 뉴욕, 메트로폴리탄 미술관.
세잔이 남긴 가장 중요한 유산 중의 하나는 미술가와 작품의 모티프의 전통적인 관계를 바꿔놓았다는 점이다. 세잔이 노력해서 그렸던 습작들에는 화가의 개성이 잘 반영되어 있으며, 대상을 바라보는 화가의 시선이 회화 작품의 본질이라는 생각이 표현되어 있다. 그는 감각적으로 보이는 대상과 모티프의 느낌을 자신의 시선으로 표현했다.

▲ 세잔, 〈담배 피는 사람〉, 1890~1892년, 상트페테르부르크, 에르미타슈 미술관. 이 그림에는 화가가 세상을 바라보는 관점이 잘 표현되어 있다. 세잔이 그린 얼굴은 간결하게 표현되어 있어서 마치 정물처럼 보인다.

▲ 모딜리아니, 〈난로 앞에 있는 여인〉, 1914년, 개인 소장. 세잔의 영향이 보인다.

▼ 모딜리아니, 〈스코틀랜드의 의상을 입고 있는 여인〉, 1916년, 개인 소장.

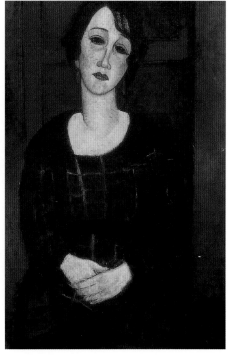

▲ 모딜리아니, 〈아름다운 약방 여인〉, 1918년, 개인 소장. 인물의 자세와 배경의 풍경은 폴 세잔의 작품에서 영감을 얻은 것이다.

첼로 연주자

오늘날 개인이 소장하고 있는 이 습작은 1909년
에 그린 것으로, 세잔의 영향을 관찰할 수 있다. 1910년 모딜리아니는 같은
제목의 그림을 앵데팡당전에 출품했다. 이 두 작품은 모두 알렉상드르 컬
렉션에 포함되어 있었다.

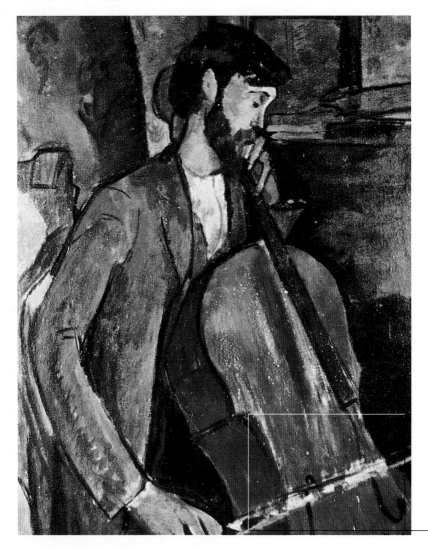

▶ 세잔, 〈붉은 조끼를 입은 소년〉, 1890~1895년, 개인 소장.
모딜리아니는 세잔의 작품을 보고 매우 독창적인 방식으로 발전시켰다. 젊은 모딜리아니는 세잔이 보여주었던 작가의 창조적 표현의 공간으로서의 회화 공간에 주목하기 보다는, 인물과 얼굴을 표현하는 방식에서 관찰할 수 있는 고전적이고 본질적인 느낌을 찾았다. 이 집트 미술과 원시 미술과 함께 세잔의 선은 아메데오의 '아라베스크'한 회화 양식의 기원이 되었다. 자신의 양식적인 표현 방식이 정리되지는 않았지만 젊은 모딜리아니는 매우 분명하게 한 가지 문화적 관점을 가지고 있었다는 사실을 알 수 있다. 즉 그는 영원한 고전의 느낌을 표현하고 싶어 했다.

▼ 엑상프로방스의 거장 세잔의 교훈에 따라, 모딜리아니는 초기 작품들에서 흰 캔버스의 여백을 남기기도 했다. 배경과 붓터치의 변증법도 세잔이 남긴 유명한 유산 중의 하나다.

▶ 모딜리아니, 〈브랑쿠시의 초상〉, 1909년.
모딜리아니의 다른 작품에서 종종 관찰할 수 있는 것처럼 조각가 브랑쿠시를 그린 이 작품 역시 〈첼로 연주자〉의 뒷면에 그려져 있다.

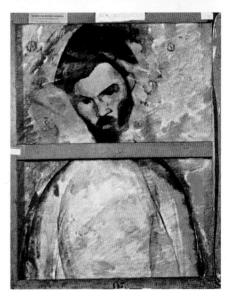

친구, 수집가, 화상

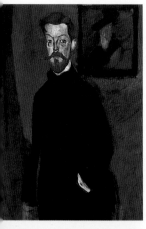

▼ 모딜리아니, 〈갈색 배경의 폴 알렉상드르〉, 1909년, 야마자키, 마작 법인.

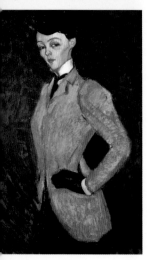

1905년 야수주의 회화와 1908년 입체주의 회화의 등장으로 프랑스의 파리는 유럽 근대 미술의 중심이 되었다. 마티스, 피카소, 드랭, 블라맹크, 뒤피, 브라크, 레제, 들로네, 글레즈, 메칭거, 르 포코니에와 같은 여러 미술가들의 작품에 대해 평단, 미술품 수집가, 화상이 끊임없이 관심을 가졌다. 이들 중 몇몇 미술가는 프랑스의 회화적 전통에서도 중요한 역할을 담당하게 되었다. 그 결과 피카소를 비롯한 많은 화가들이 경제적 어려움에서 벗어날 수 있게 되었다. 칸바일러와 미술품 수집가 레오와 거트루드 스타인, 세르게이 슈추킨이나 이반 모로조프는 미국과 러시아에 새로운 회화의 흐름을 소개했다. 몇몇 미술품 수집가와 화상은 이 새로운 회화적 경향에 관심을 갖고, 이 흐름을 '20세기 운동'이라고 소개하는 데 중요한 역할을 했다. 하지만 모딜리아니는 이 작가군에 포함되지 않았다. 모딜리아니의 작품 세계는 몇몇 초상화, 조각, 누드화 같은 적은 수의 테마에 국한되었고, 그의 그림은 유럽 미술 시장의 변두리에서 맴돌았다. 이는 모딜리아니의 작품이 보여주는 고전적 분위기와 근대적인 회화 양식, 미술가의 개인주의적인 성향과 메시아적 사고방식, 창조를 위한 예술가의 사회적 희생에 대한 그의 믿음 때문이었다. 파리에서 살았던 7년간 모딜리아니를 도와준 사람은 폴 알렉상드르로, 그는 1914년까지 아메데오의 회화와 삶을 보살펴주었다. 이 지성적인 의사는 근대 예술을 이해하는 데 매우 큰 열정을 지니고 있었으며 델타 거리의 모임에 자신의 삶을 바쳤다. 이곳은 가난한 예술가에게 작업실과 잠잘 곳을 제공해주었으며 종종 모딜리아니도 이곳을 방문했다.

◀ 모딜리아니, 〈아마존 여인〉, 1909년, 개인 소장. 모딜리아니와 작품의 주문자 간에는 서로 이해하기 힘든 부분이 많았다. 모딜리아니가 그린 초상화는 얼굴의 구조와 양감이 잘 표현되어 있어서 조각 같은 느낌을 준다. 또한 인물의 성격을 강조하는 주변 공간과 잘 조화를 이루고 있다.

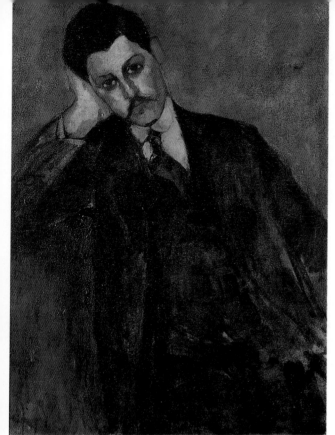

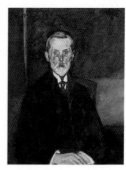

▲ 모딜리아니, 〈장 바티스트 알렉상드르〉, 1909년, 루앙 미술관.
폴과 장의 아버지는 당시 몇 안 되는 예술 작품의 후원자였다.

◀ 모딜리아니, 〈장 알렉상드르〉, 1909년, 마르티니, 자나다 재단.
장 역시 델타 거리의 모임에 나갔고 토요일의 문학 모임에도 빠지지 않고 참석했다. 문화적인 분위기 속에서 조각가 브랑쿠시와 드루아르, 화가인 두세와 가잔과 함께 어울렸다.

◀ 모딜리아니, 〈누드 좌상〉, 캔버스의 뒷면, 1909년, 마르티니, 자나다 재단.
이 여인의 모습은 1909년에 그린 장 알렉상드르의 초상화의 뒷면에 그려져 있다.

뒷면에 그려진 명화?

모딜리아니의 그림의 몇몇 특징 중 하나는 종종 캔버스의 뒷면에 새로운 그림을 그렸다는 점이다. 이러한 습관은 화가의 경제적인 어려움을 알려준다. 가난 때문에 그는 캔버스 앞뒷면에 모두 그림을 그려야 했다. 다른 한편으로는 자신에 대한 엄격한 비판으로 자신의 작품에 만족하지 못하고 새로운 시도를 했던 그의 성격에서도 비롯된다. 1909년에 그린 브랑쿠시의 〈자화상〉도 이런 유형에 속한다.

파리에 있는 이탈리아 화가들

모딜리아니는 아방가르드 회화 운동에 참여하지는 않았지만, 여러 화가들을 만날 수 있는 모임에 나갔고 몇몇 화가와는 변치 않는 우정을 나누었다. 당시 몽마르트르는 문화적 배경이 다른 여러 나라에서 온 화가들이 살고 있었다. 예를 들어 피카소는 카탈루냐 화가 모임에 참여했으며, 동유럽 유대인 모임, 이탈리아 미래주의 화가 모임도 있었다. 모딜리아니가 파리에 처음 도착했을 때, 그는 이미 이곳에서 작업을 하고 있던 이탈리아 화가들을 만날 수 있었다. 화가인 세베리니는 처음 모딜리아니를 만났을 때를 다음과 같이 기억했다. "나는 르피크 거리를 걷다가 얼굴이 그을린 젊은이를 보았다. 그는 거리를 걸어 올라오는 중이었다. 물랭 드 라 갈레트의 무도회로 유명한 사크레쾨르 대성당을 향해 가는 길 앞에서 모딜리아니는 모자를 쓰고 있었다. 그가 모자를 쓰고 있는 방식은 전형적인 이탈리아 방식이었다. 우리는 서로 얼굴을 자세히 관찰했고 몇 걸음 걷다가 서로 돌아보았다." 후에 모딜리아니는 세베리니에게 파리에 살고 있는 이탈리아의 지성인들을 소개해주었다. 이중에는 작가인 안셀모 부치, 레오나르도 두드레빌레, 평론가인 부젤리가 있었다. 첫 번째 선언문이 발표된 1909년부터 미래주의 회화는 유럽 아방가르드 문화의 흐름 속에서 이탈리아의 아방가르드 운동으로는 처음으로 모습을 드러냈다.

▶ 소피치, 〈성냥갑이 있는 구성〉, 1914년, 밀라노 시립 현대 미술관.
입체주의적인 미래주의 회화는 파리에 있던 미래주의 운동의 화가들에 의해서 발전되었다. 지노 세베리니처럼 아르뎅과 소피치는 복합적인 구도가 표현된 그림을 그리는 데 일생을 보냈으며 그가 사용한 소재와 재료의 선택은 종합적 입체주의 회화에서 많은 영향을 받았다.

▶▶ 데 키리코, 〈형의 초상〉, 1909년, 베를린 국립 미술관.
데 키리코 형제 역시 파리에 이탈리아의 미술을 전파했다.

▶ 움베르토 보초니와 필리포 톰마소 마리네티가 파리의 베르넹 죈의 화랑에서 찍은 사진으로, 배경에는 보초니의 작품 몇 점이 보인다.

◀ 세베리니, 〈잡지 「노르—쉬드」가 있는 풍경〉, 1917년경, 개인 소장.
세베리니는 파리에 이탈리아의 미술을 소개했던 이탈리아 화가 중에서 가장 많이 알려져 있었다.

▶▶ 부치, 〈아페르티브(카페의 한 구석)〉, 1914년, 개인 소장.
화가는 노베첸토 그룹[두르데빌레, 푸니, 오피, 말레르바, 마루싱, 시로니, 마르게리타 사르타피와 같은 이탈리아 화가들이 페사로 미술관에서 모여 만든 화가 그룹—옮긴이]의 대표적인 작가로 그림 속에 문화적 관점을 잘 표현했다.

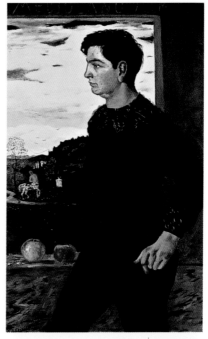

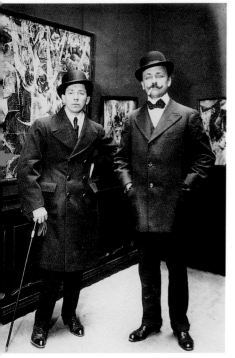

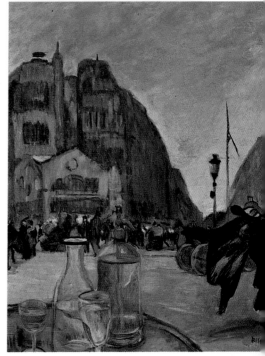

데생 아 부아르

　　　　〈솜마티의 초상〉은 모딜리아니가 1909년 여름, 잠시 이탈리아로 돌아왔을 때 그린 것으로 추정된다. 현재 리보르노에 있는 파토리 미술관에 전시되어 있으며 '벤베누티' 라는 서명이 있다. 모딜리아니도 바르디 카페에서 초상화를 그리기 시작한 것으로 보인다.

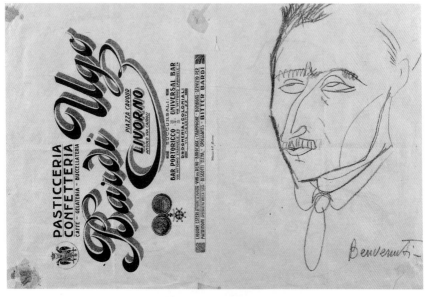

◀ **모딜리아니, 〈서커스의 여인〉,** 1910년경, 개인 소장.
연필로 그린 이 작품에는 프랑스어와 이탈리아어로 시가 쓰여 있다.

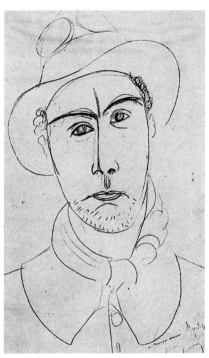

◀ 드랭, 〈모딜리아니의 초상〉, 1919년경, 파리, 퐁피두 센터.

"모든 은총, 모든 불화, 모든 모멸. 귀족적인 그의 영혼은 그의 여러 페지 조각 위에 그린 부드러운 선을 통해 우리에게 남아 있다." 폴 기욤이 쓴 이 구절은 모딜리아니의 성격을 잘 설명해준다. 리보르노 출신의 화가 모딜리아니는 파리의 예술가들 사이에서 매우 잘 알려져 있었다. 모딜리아니는 천재성과 무절제 사이에서 방황하며 불안하게 근대 세계를 살아가는 댄디이자 비극적인 운명에 예민하게 받아들이는 화가의 이미지를 지니고 있었다.

▼ 모딜리아니, 〈드랭의 초상〉, 1916년, 그르노블, 회화 조각 미술관.

"그는 하루 저녁에 40점의 스케치를 그렸다. 그는 이 스케치를 그린 후에 압생트 술 한 잔의 값으로 스케치를 선물했다. 대부분의 이런 스케치들은 '데생 아 부아르'라고 쓰여 있으며 작가는 이 위에 서명하지 않았다. 이 스케치들을 선물 받은 사람들은 보통 술집에 놓고 가거나 곧 잃어버리곤 했다." 이 글은 블레즈 상드라르가 오스발도 파타니에게 1956년에 남긴 증언이다. 시간이 지날수록 모딜리아니의 수많은 일화들이 그의 전설에 덧붙여졌다.

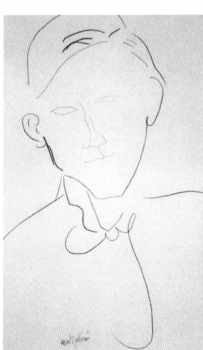

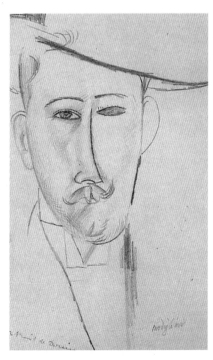

모딜리아니, 〈여인상 기둥〉, 1913~1914년, 개인 소장

모딜리아니, 〈여인상 기둥〉, 1914년, 개인 소장

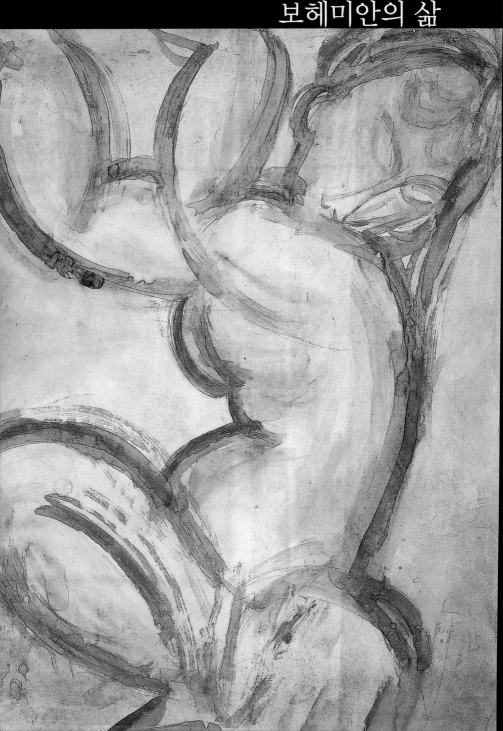

조각가 모딜리아니

　　　　　1909년부터 1914년까지 모딜리아니
는 조각가로서 여러 가지 예술적 실험을 했으며 미켈란젤로의
고향이었던 피렌체 근교의 작은 도시인 피에트라산타에서 생활
했다. 조각을 사랑했던 모딜리아니는 파리 시절에도 끊임없이
조각을 했다. 그러나 그는 조각할 때 날리는 미세한 가루 때문
에 폐에 문제가 생겨 조각을 중단해야만 했다. 모딜리아니는 파
리에서도 끊임없이 스케치와 그림을 그렸지만 조각 작업은
늘 그에게 희망을 주었다. 오랫동안 그는 파리에서 자신을 조각
가로 소개했으며, 화가로서의 활동은 부수적인 일로 생각했다.
사실 화가로서 모딜리아니의 회화적 표현을 이해하기 위해서도
조각은 매우 중요한 열쇠가 된다. 모딜리아니는 콘스탄틴 브랑
쿠시와 교류하고, 루브르 박물관에 있는 이집트 조각을 흥미롭
게 관람했다. 루마니아 출신의 조각가인 브랑쿠시는 모딜리아
니에게 재료를 깎아나가는 조각 방법과 형상이 가진 숭고함과
조형적 긴장감이 무엇인지를 알려주었다. 조각가로서의 경험을
통해 모딜리아니는 아르카익하고 서정적이며, 우아하고, 섬세
하고 순수한 형상을 양식적으로 발전시켜 자신의 미적 이상을
정립할 수 있었다.

▲ 모딜리아니, 〈누드 입
상〉(앞면), 1912~1913년,
캔버라, 국립 미술관.
모딜리아니의 조각에서
조각가 브랑쿠시의 영향
을 관찰할 수 있다. 특히
〈소녀 두상〉(1907)과 〈키
스〉(1907~1908)에서 조
각의 본질을 잘 표현했다.

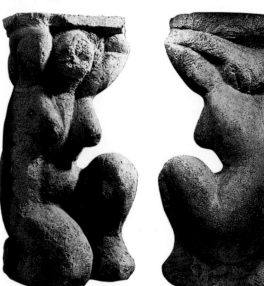

◀ 모딜리아니, 〈여인상
기둥〉(앞면, 뒷면), 1913
년, 뉴욕, 근대 미술관.
모딜리아니는 여러 번
'여인상 기둥'을 소재로
작업했다. 그는 여러 점
의 조각 연작과 수채화,
스케치를 남겼다. 모딜리
아니는 고대 그리스 미술
의 여인상 기둥이라는 고
전적인 모티프를 매우 급
진적인 관점에서 재해석
했다. 모딜리아니는 다음
과 같이 언급했다. "나
는 마치 아푸아네의 조각
처럼 애정을 가지고 조각
했다."

모딜리아니의 양식 발전에 있어서 이집트 조각은 매우 중요했다. 서정적이고 우아한 이집트의 미술은 리보르노의 예술가 모딜리아니의 작품 전체에 매우 중요한 영향을 끼쳤다. 러시아의 시인이었던 안나 아흐마토바는 아메데오의 열정을 다음과 같이 기억하고 있다. "그 시기에 모딜리아니는 이집트를 꿈꾸었다. 나를 루브르 박물관으로 데려가서 이집트 미술을 보여주었다. 그는 어떤 미술도 이집트 미술에 비하면 중요하지 않다고 말했다. 그는 내 모습을 이집트의 무용수 혹은 이집트 여인의 머리 장식을 하고 있는 모습으로 그렸다."

원시 미술

아프리카, 오세아니아, 동양 미술, 콜롬비아의 원시 미술에 대한 끊임없는 열정은 1900년대의 많은 작가에게 영향을 끼쳤으며 프랑스 원시주의의 전통에 참여하도록 만들었다. 로니, 위스망스, 보들레르는 문학적으로 원시주의를 찬양했다. 마네, 드가, 고갱은 원시주의 회화의 가장 뛰어난 화가들이었다. 파리에서는 루브르 박물관, 기메 미술관, 트로카데로의 미술관에서 원시주의 고전 조각들을 볼 수 있었고, 열정을 갖고 개인적으로 원시 조각품들을 수집하는 미술가들도 있었다. 마티스, 드랭, 블라맹크, 피카소는 1800년대부터 지속되어온 이국주의적인 작품을 참조해서 원시 조각이 가지고 있는 특징을 자신들의 작품에 잘 표현했으며 원시 미술을 바라보는 관점을 새롭게 변화시켰다.

19세기에서 20세기 사이 파리의 조각

오귀스트 로댕은 신고전주의 조각을 넘어서 자신의 독창적인 작품을 제작했다. 조각의 표면 처리에 관심이 많았던 로댕은 새로운 방식으로 양감을 표현했다. 특히 미완성된 느낌을 주는 조각은 재료의 특성을 잘 표현하고 있으며 새로운 미학적 관점을 완성했다. 로댕의 조각은 구조적 통일성을 제시하는 대신 시적인 느낌을 전달한다. 또한 예술가가 제작한 물질의 표면과 관습적인 해부학적 지식 사이의 차이점을 보여줌으로써, 관객으로 하여금 생략된 부분을 상상하도록 해 조각 작품을 감상하는 전통적인 방식에 대해 다시 생각해볼 수 있는 기회를 제공했다. 이런 감상자의 인지 과정은 20세기 조각의 중요한 특징 중의 하나이다. 1900년대 미적 상대주의는 새로운 조각 유형과 다양한 작품이 제작되는 데 기여했다. 조각가들은 물질을 자유롭게 다룰 수 있게 되었고 고전적인 예술 경향과 문화를 연구하며 개인적으로 해석해서 자신만의 이상적인 양감을 표현할 수 있었다. 신화적이고 역사적인 소재는 일상에서 쉽게 접할 수 있는 현실적인 소재로 대체되었다. 입체주의 회화와 미래주의 회화는 대상의 삼차원적인 특성을 생동감 있게 표현하기 시작했으며, 로댕의 조각이 가지는 본질적인 형태는 회화적 상상력을 파고들었다.

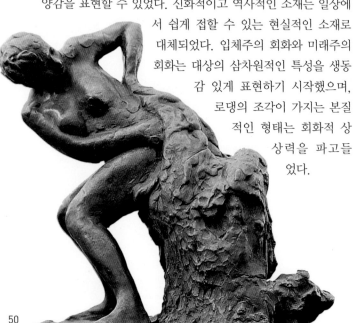

▲ 고갱, 〈오비리(야만인)〉, 1894년, 파리, 오르세 미술관.
원시적이고 거친 표면을 지니고 있는 이 비너스 조각은 이후 예술가들의 작품세계에 많은 영향을 끼쳤던 강렬한 미학적 혁명의 하나로, 19세기에서 20세기로 넘어오는 과도기에 나타났다. 원시주의는 그리스 로마의 고전미술의 규범을 전복시켰으며 새롭고 종합적이며 본질적인 형상적 모티프를 제공했다.

◀ 드가, 〈몸의 왼편을 닦아내는 여인〉, 상파울루 미술관.
드가는 신체에 극적인 운동감을 표현하고 있다. 또한 눈에 잘 띄지 않는 작품의 윤곽선으로 인해서 완성되지 않은 것 같은 느낌을 전달하는 점은 근대 조각의 대표적 특징이다.

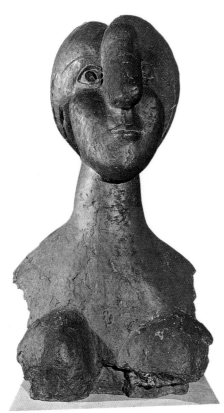

▲ 로댕, 〈구부린 자세의 여인〉, 1882년경, 파리, 오르세 미술관.
로댕의 불투명하고 거친 표면을 가진 조각은 신고전주의 조각의 반짝이는 표면과 정반대의 느낌을 준다. 로댕은 그의 작품이 특별하게 보이는 것을 거부하며 작품의 시각적인 통일성에 대한 문제를 제기했다.

▲ 피카소, 〈여인의 흉상〉, 1931년, 파리, 피카소 미술관. 전체적으로 비례를 강조해서 제작한 이 여인의 흉상은 여성성을 강조하고 있다.

▼ 브랑쿠시, 〈잠들은 뮤즈〉, 1910년, 파리, 퐁피두 센터. 이 작품은 조각의 본질을 잘 전달하고 있으며 엄격한 느낌을 준다.

▶ 마티스, 〈커다란 누드 와상〉, 1925년, 제네바, 베르그루엔 컬렉션.
현대적인 조형 언어 중의 하나로, 이전의 조각에서는 볼 수 없었던 균형과 긴장을 느낄 수 있다. 조각가들은 아름다움을 양감을 통해서 자신만의 방식으로 대상을 표현했다.

그려진 조각

1911년부터 1914년까지 모딜리아니는 '여인상 기둥'을 소재로 여러 점의 작품을 그렸다. 이 그림들에서 모딜리아니는 유화 기법을 비롯해서 여러 가지 회화적 기법을 사용했으며 조각가로서의 경험을 반영하려고 애썼다. 그는 조각을 접은 후에도 조각의 본질적 문제 중 하나인 양감을, 회화를 통해서 해석해낼 수 있었다. 오스발도 파타니는 모딜리아니의 창조적 작업을 다음과 같이 설명했다. "모딜리아니는 여러 문화와 작품을 제작하는 예술가의 관점에 늘 호기심을 가졌다. 모딜리아니는 비(非)서구적인 박물관을 방문하며 민속학적인 의례용 가면, 엄격한 형태의 전형, 이집트와 아프리카 흑인의 미술을 연구했고 이를 통해서 종교적이고 독특한 신비로움에 매력을 느꼈다. 그는 새롭게 알게 된 문화적인 차이에서 조각을 위한 영감을 얻을 수 있었다." 다양한 미적 관점과 형상에 관한 연구를 통해, 모딜리아니는 아프리카와 이집트의 미술을 뛰어넘어 시대와 장소를 초월한 여인의 아름다운 이미지를 표현했다. 이는 1300년대 시에나 미술의 서정성과 보티첼리의 〈비너스의 탄생〉에서 보이는 우아한 표현 방식을 연상시킨다. 모딜리아니의 조각 작품은 1911년 소사 카르도주 화랑에서 전시되었다.

◀ 모딜리아니, 〈오른쪽 무릎으로 받치고 있는 여인상 기둥〉, 1912~1913년, 뒤셀도르프, 노르트라인베스트팔렌 미술관.
모딜리아니의 조각을 보고 비평가인 페데리코 체리는 다음과 같이 평가했다. "모딜리아니가 몇 점 되지 않는 자신의 조각, 스케치 작품처럼 만족스러워했던 회화 작품은 얼마 없었다."

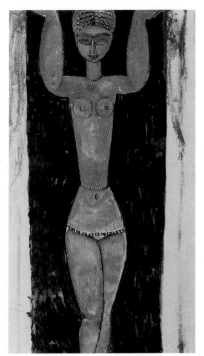

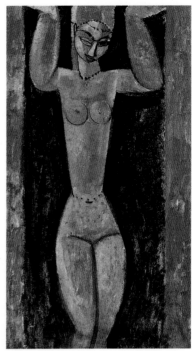

▲ 모딜리아니, 〈여인상 기둥〉, 1913년, 개인 소장.
모딜리아니는 대상의 양감을 매우 잘 표현했다. 이를 통해서 모딜리아니의 조각과 회화의 표현에 일관성이 있음을 알 수 있다.

▶ 모딜리아니, 〈여인상 기둥〉, 1911년, 나고야, 아이치 미술관.
오스발도 파타니는 모딜리아니의 작품의 내면세계를 다음과 같이 설명했다. "모딜리아니의 창조적 작업정신에선 실수도, 고통도 느껴지지 않고 매너리즘 작품처럼 반복해서 작품을 제작한 적도 없었다. 모딜리아니는 자긍심을 가지고 조각을 제작했고 자신이 만족할 수 있는 표현 방식을 선택해서 전통에 대항하는 새로운 조각의 전형을 만들어냈다.

▲ 모딜리아니, 〈여인상 기둥〉, 1913년, 나고야, 아이치 미술관.
모딜리아니는 "매일 반복되는 일상의 현실을 기억에서 지워버렸다. 그리고 이 작품을 통해 수직적이고 기하학적이며, 사실적인 느낌을 주는 토템의 형상에 바탕을 둔 도식적인 형태를 표현했다."(오스발도 파타니) 이 그림에서 신체가 지니고 있는 수직성은 그리스 아르카익 시기의 조각이 지닌 신성한 느낌을 전달한다.

여인상 기둥

모딜리아니가 다루었던 여인상 기둥은 토템 미술에서 유래한 보편적인 소재로, 미술사에서 오랜 전형으로 이어져왔다. 원시 미술에서 고전 미술에 이르기까지, 고딕 미술에서 20세기의 급진적인 미술 사조에 이르기까지 이 소재는 끊임없이 다루어졌다.

▲ 모딜리아니, 〈여인상 기둥〉, 1913~1914년, 개인 소장.
모딜리아니는 몸의 각 부분과 선을 통해서 소재를 극적으로 표현하고 있다. 이 작품은 추상회화와 가

깝다. 모딜리아니는 이 그림에서 검은 윤곽선을 사용해서 대상의 입체를 강조했으며 이는 모딜리아니의 스케치에서 많이 나타나는 특징이다.

▲ 모딜리아니, 〈풍요로운 여인상 기둥〉, 1913~1914년, 개인 소장.
모딜리아니는 부드러운 선을 사용해서, 과거의 전통적인 방식에서는 관찰할 수 없는 방식으로 여인의 신체의 입체적인 느낌을 표현했다.

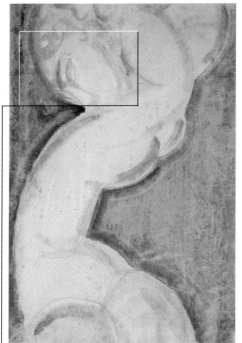

▲ 모딜리아니, 〈오른쪽으로 무릎을 꿇고 있는 여인상 기둥〉, 1913년, 개인 소장.
폴 알렉상드르에 따르면 모딜리아니는 이 작품을 통해 "여러 여인상 기둥이 받치고 있는 인간의 신전을 건설하고 싶어 했다. 왜냐하면 그는 건축물 속의 조각을 염두에 두고 있었기 때문이다." 아메데오의 인문주의는 예술의 종합을 추구했다.

▲ 모딜리아니, 〈푸른 외곽선을 가지고 있는 붉은 여인상 기둥〉, 1912~1913년, 뉴욕, 펄스 갤러리.
이 시기에 모딜리아니가 그린 양식화된 얼굴에서 느낄 수 있는 시각 언어의 본질에 대한 탐구가 시작되었다.

모딜리아니의 동료들

모딜리아니와 친구들 사이의 형제애는 사회의 관습적인 삶과는 구별되는 보헤미안적인 삶의 특징이다. 프랑스의 수도에서 살아가는 젊고 가난한 예술가들, 서로 다른 장소, 문화, 사회에서 온 이들은 자신의 꿈을 실현하고자 하는 공통된 희망을 지니고 있었다. 오스발도 리치니는 모딜리아니의 고독하고 개성적인 파리 생활에 대해 의미심장한 기록을 남겨놓았다. "모두가 술에 취했을 때 서정적이고 매혹적인 시적 세계가 우리를 둘러싸고 있다는 사실을 깨닫게 되었다. 그 순간 모딜리아니는 자신이 만들어낸 환상으로 행복해 했고 은총에 빠진 것처럼 몽롱해보였다." 보통사람들인 우리는 그저 바보처럼 웃곤 했다. 술 취한 모딜리아니의 모습은 우리가 말하고 즐겼던 걸작 그 자체였다. 그는 인간이라는 존재에 집중해서 세계의 중심으로서의 인간이 지닌 표정과 감정을 표현했으며 그 결과 세계적이고 영원한 위대한 작품이 태어났다."

▲ 일본 화가인 후지타 쓰구하루의 사진.
에콜드파리에서 활동하던 후지타는 모딜리아니의 친한 친구였다. 자신의 고유한 미술 개념을 배반하지 않고 경제적으로 힘든 시기를 보냈던 아메데오 모딜리아니와 달리, 후지타는 먹고살기 위해서 작은 작품들을 끊임없이 그렸다.

▼ 로사노비치, 〈몽파르나스의 여러 친구에 바치는 경의〉, 1918년, 제네바, 프티 팔레 미술관.

이 작품에는 막스 자코브, 앙드레 살몽, 모이즈 키슬링, 사임 수틴, 레오폴트 즈보로프스키 등 모딜리아니의 친구들이 모두 포함되어 있다. 중앙에 있는 인물이 모딜리아니이다.

▶ 러시아의 여류 시인 안나 아흐마토바의 사진.

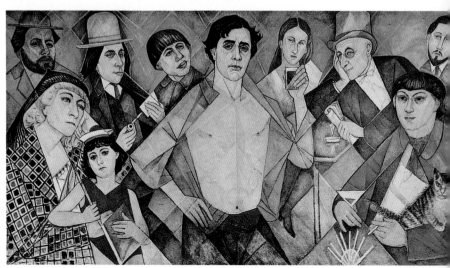

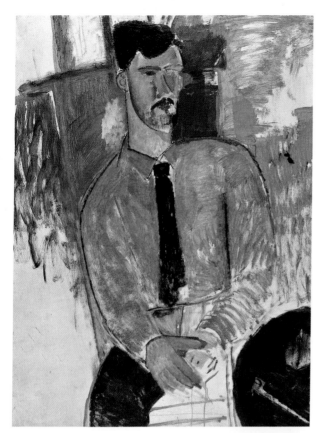

◀ 모딜리아니, 〈앙리 로랑스의 초상〉, 1915년, 개인 소장.
입체주의 회화를 조각에 적용했던 조각가 중에서 로랑스는 에콜드파리의 대표적인 작가가 되었다. 이 초상화는 모딜리아니가 형상을 입체주의 회화의 표현 방식으로 그렸다는 점에서 눈길을 끌며, 스케치에 대한 화가의 뛰어난 재능을 알려준다. 미술사가인 프랑코 루솔리는 다음과 같이 설명한다. "모딜리아니의 예술적 시학의 관점은 그의 스케치가 지닌 간결한 양식적인 정의를 통해서 이해할 수 있다." 오스발도 파타니 역시 모딜리아니의 작품 세계에 대해서 다음과 같은 점을 지적했다. "스케치를 통해 창조의 비밀에 접근할 수 있다. 스케치는 그림이나 조각보다 더 많은 사실을 알려준다. 스케치는 모든 예술 작업의 출발점이다."

▼ 모딜리아니, 〈첼소 라가르〉, 1915년, 개인 소장.

'모딜리아니의 장미'

안나 아흐마토바는 러시아의 여류작가이자 문학 작가로 소련 독재 정권의 문화정책의 희생자였다. 1922년부터 1940년까지 그녀의 모든 작품은 출판이 금지되었고, 1946년부터 1961년까지 아무도 그의 작품에 대해서 말할 수 없었다. 그녀는 1910년에 모딜리아니를 알게 되었다. 그녀는 이 시기에 남편이자 시인이었던 구밀로프를 따라서 파리로 왔으며, 매우 짧은 기간 동안 모딜리아니를 알고 지냈지만 그를 사랑했다. 그녀가 쓴 책인 『모딜리아니의 장미』는 리보르노 출신의 잘 알려지지 않은 젊은 예술가의 시학과 삶을 알려준다.

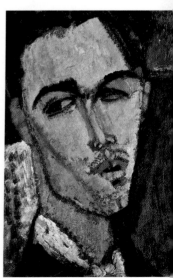

비어트리스 헤이스팅스의 초상

1915년에 그린 이 그림은 오늘날 밀라노의 브레라 미술관에 소장되어 있으며, 화가의 작품 세계가 어떻게 발전해나갔는지를 알려준다. 긴 목을 지닌 등장인물의 얼굴이 모딜리아니의 양식적 표현으로 정립되기 시작했다.

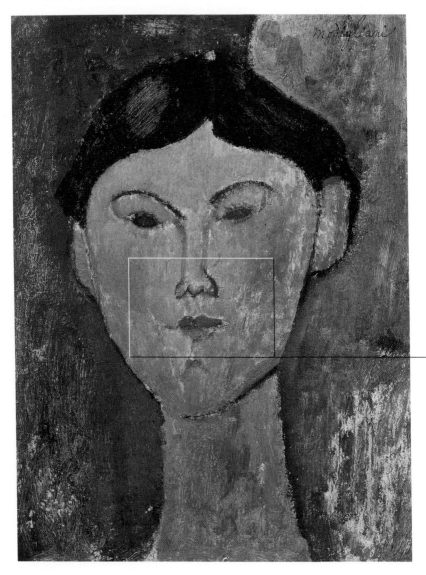

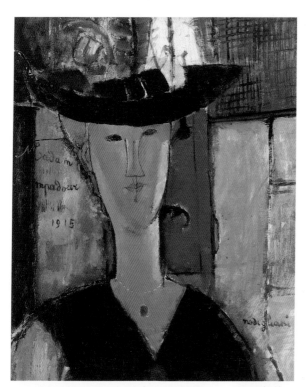

◀ 모딜리아니, 〈마담 퐁
파두르(비어트리스 헤이
스팅스)〉, 1915년, 시카고
아트 인스티튜트.
기자이자 영국 문학 작가
였던 비어트리스 헤이스
팅스는 1914년에 앨프레
드 리처드 오러지와 함께
잡지 「뉴에이지」에서 일
하기 위해 파리로 왔다.
모딜리아니는 이 작품에
서 그녀의 "심리를 전정
으로 표현하고 싶어 하
는" 것처럼 보인다. 영국
신문 기자의 장난스럽고
자기중심적인 느낌을 표
현하고 있으며 이는 당시
몽파르나스의 분위기를
잘 전달한다.

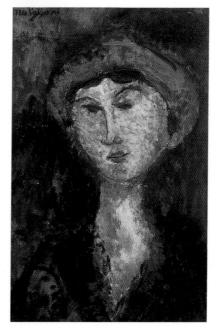

▲ 모딜리아니의 회화가
지닌 매우 독특한 특징
중의 하나는 목, 눈, 입,
그리고 모델의 자세와 같
은 인물의 신체적 특징을
간결하지만 정확하게 묘
사해서 인물의 심리와 성
격을 전달한다는 점이다.
비어트리스의 굳게 다문
작은 입은 여류시인이 맞
이할 운명을 암시하는 듯
하다.

▶ 모딜리아니, 〈비어트
리스 헤이스팅스〉, 1914
년, 개인 소장.
헤이스팅스와의 폭풍 같
은 사랑과 방탕한 습관도
모딜리아니의 그림에 대
한 열정과 집중력을 흩뜨
려놓지 못했다. 아메데오
는 연인에게 약 11점의
초상화와 여러 점의 스케
치를 헌정했다.

모리스 위트릴로

20세기 초 몽마르트르의 전설을 장식하는 또 다른 인물은 화가 모리스 위트릴로다. 쉬잔 발라동의 아들인 위트릴로는 모딜리아니, 수틴과 더불어 보헤미안의 삶을 살았던 화가의 전형이다. 알코올 중독에 '좌절한 예술가'로 알려져 있으며, 정신적으로 섬세하고 나약했던 그는 전설로 회자되는 삶을 살며 자신의 작품과 형상에 빠져 지냈다. 그의 어머니는 인상주의 화가 툴루즈 로트레크와 르누아르의 모델이자, 몽마르트르 뒷골목의 중요한 인물이었다. 모리스는 알코올 중독에서 벗어나려는 희망을 가지고 그림을 그렸다. 1891년에 카탈루냐 출신의 화가이자 비평가인 미겔 위트릴로가 그를 입양했는데, 여기에서 그의 이름이 유래했다. 그는 정신적 위기를 겪었고 여러 정신병원을 전전했으며 주변사람들에게 피해를 주지 않으려고 격리된 생활을 하기도 했다. 화상과 비평가들이 만들어낸 화가의 전설의 진위 여부를 떠나, 분명 위트릴로는 20세기 초 미술에서 매우 중요한 인물이다. 파리의 보헤미안적 삶과 몽마르트르를 배경으로 한 그의 작품들은 20세기 초의 가장 중요한 작품으로 남아 있다. 그는 파리의 엽서나 사진을 보고 그림을 그렸으며 반(反)자연주의적인 특징을 지닌 시적 표현으로 가득 차 있는 작품을 남겼다. 리보르노 출신의 모딜리아니와 그는 깊은 우정을 나누었다.

◀ **위트릴로, 〈생뤼스티크 거리와 사크레쾨르 대성당〉,** 1919년경, 개인 소장.
위트릴로의 풍경화는 세계에 몽마르트르 거리의 느낌을 알렸다. 그는 관광엽서를 참조해서 작업했고 이로 인해서 개인적인 태도에서 비롯된 전설과 재능을 뛰어넘어 반자연주의적인 느낌을 전달하는 그림을 그릴 수 있었다.

◀ 위트릴로, 〈파리의 노트르담과 센 강〉, 1937년, 개인 소장.
20세기 초, 사진의 '시각적인' 특징은 여러 화가와 문학 작가들이 반자연주의적 느낌의 작품 세계를 발전시키는 데 도움을 주었다. 위트릴로는 주변에서 관찰할 수 있는 대상을 예술가의 관점을 통해 그림으로 그려냈다.

▶ 위트릴로, 〈생쥘리앵르포브르〉, 1920년경, 개인 소장.
파리의 도시 경관을 둘러싼 '감성적인' 회화적 표현을 통해서 위트릴로는 모딜리아니가 살아가며 보고 느낀 점을 극적으로 종합해냈던 것처럼 현실을 시각적 이미지로 변화시켰다.

◀ 위트릴로, 〈몽세니 거리〉, 1929년경, 베오그라드, 국립 미술관.
위트릴로는 풍경화에 인물을 거의 그려 넣지 않았다. 화가는 자신의 작품에 '자극적인' 장면을 전혀 그리지 않았다. 그의 그림에 등장하는 인물들은 색의 점으로 바뀌어 있으며 만화에 등장하는 영웅들처럼 비개성적이고 양식화되어 있다.

막스 자코브의 초상

1916년에 그린 이 작품은 뒤셀도르프의 노르트 라인베스트팔렌 미술관에서 감상할 수 있다. 이 작품에는 모딜리아니와 몽 파르나스에서 살았던 유대인 시인 자코브와 나누었던 문화적 교감과 우정이 반영되어 있다.

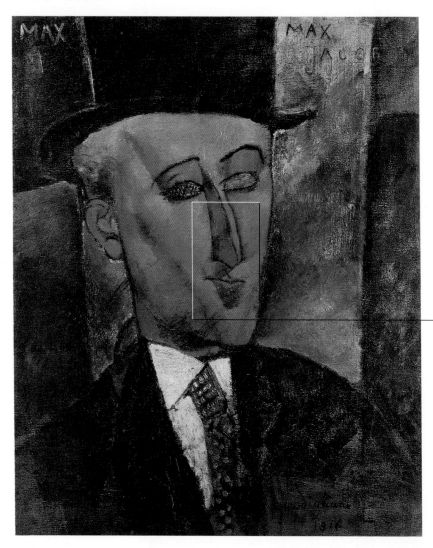

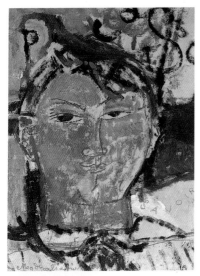

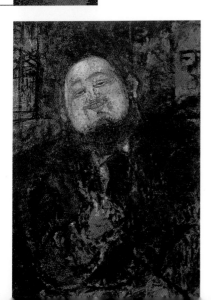

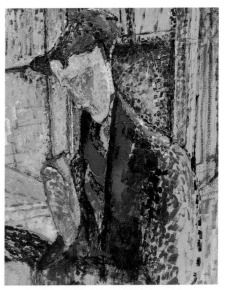

◀ 모딜리아니, 〈**파블로 피카소**〉, 1915년, 개인 소장.
모딜리아니 역시 관심을 표현했고 존경했던 피카소는 입체주의를 발전시켰던 스페인 화가로 파리에서 카리스마가 넘치는 인물이었다. 또한 천재적인 재능을 가지고 아방가르드 운동을 지지하고 발전시켰으며 당시 여러 지성인들의 관심을 끌었다. '세기적 운동'으로 정의된 입체주의는 젊은 유럽 미술가들에게 많은 영향을 주었고, 러시아와 미국의 미술품 수집가들에게 관심을 불러일으켰다. 이들은 입체주의와 야수주의에 몰두했다. 하지만 모딜리아니는 국제 미술 시장에서 제외되었으며 그가 죽는 날까지 잘 알려지지 않은 화가로 남았다.

◀ 아폴리네르를 만나기 전, 피카소의 문학적 조언자였던 막스 자코브는 파리의 보헤미안적 삶을 대표하는 사람 중 하나였다. 이국적인 모든 것을 좋아했던 그는 1914년에 가톨릭으로 개종했다. 이 섬세한 동성애자는 살아가는 동안 경제적 어려움에 시달렸다.

◀ 모딜리아니, 〈**디에고 리베라의 초상**〉, 1914년, 뒤셀도르프, 노르트라인베스트팔렌 미술관.
멕시코 혁명의 장면을 즐겨 그렸으며 뛰어난 초상화가였던 디에고 리베라는 파리에 와서 새로운 문화와 회화를 배웠다. 모딜리아니는 리베라를 모델로 여러 점의 초상화를 남겼다.

▲ 모딜리아니, 〈**폴 뷔르티 하빌란트의 초상을 위한 연구**〉, 1914년, 로스앤젤레스, 카운티 미술관.
화가 겸 시인이자 미술품 수집가였던 그는 리모주 지방에서 도자기 공장을 운영하기도 했다. 모딜리아니는 두 점의 유화와 몇몇 스케치에 그의 초상화를 그렸다.

브랑쿠시와 동유럽의 미술가

"신처럼 창조하고, 왕처럼 지배하고, 노예처럼 일하는 것." 이 짧은 문장은 20세기 초에 파리에서 가장 중요한 조각가의 한 사람인 콘스탄틴 브랑쿠시의 작품 세계를 알려준다. 루마니아 출신의 브랑쿠시는 오귀스트 로댕과 함께 파리에서 공부했다. 1908년 브랑쿠시의 반(反)낭만주의적이고 반(反)자연주의적인 사고방식은 새로운 예술적 혁신을 이끌어냈다. 〈키스〉는 고대 예술의 원형을 연구하며 제작한 작품으로, 이를 통해 그는 조각의 양감 표현에 주위를 기울였다. 그는 유럽 밖의 전통적인 조각의 영향을 받아서 제1차 세계대전이 시작될 무렵 본질적이고 추상적인 형태를 탐구하기 시작했다.

1924년경에 제작한 〈세계의 기원〉은 독창적이고 성숙한 표현이 반영되어 있으며, 이후 그의 작업 방향을 알려준다. 브랑쿠시와 동시대의 조각가인 자크 립시츠와 오십 자킨은 1930년대 프랑스 에콜드파리에서 1900년대 조각사의 한 획을 긋는 다양한 형태의 표현을 둘러싼 실험을 하고 있었다. 아방가르드 운동, 특히 입체주의의 영향을 받아 동유럽에서도 수많은 화가와 지성인이 유럽의 예술적 수도인 파리로 몰려들었다. 마르크 샤갈과 바실리 칸딘스키는 1920년대에 러시아 민중의 정신적이고 도상학적인 전통을 매우 잘 표현했다. 모딜리아니는 동유럽 유대인을 만날 때마다 늘 자신의 기원에 대해 생각해보곤 했다.

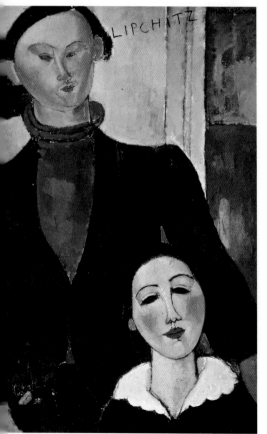

▼ 모딜리아니, 〈자크 립시츠와 그의 부인〉, 1917년, 시카고 아트 인스티튜트.
〈부부〉와 더불어 이 작품은 모딜리아니의 이중초상화의 대표작이다. 리투아니아의 조각가는 1909년 파리로 이주했다.

▶ 샤갈, 〈일곱 개의 손가락을 가진 자화상〉, 1912~1913년, 암스테르담, 국립미술관.
샤갈의 동화적이고 환영적인 신비주의는 관객을 유대인의 영성으로 인도한다. 이 자화상은 카발라 의식을 표현한 것이다. 일곱 개의 손가락은 탈무드에서 설명하는 이국적 요소를 상징한다.

▲ 모딜리아니, 〈레옹 인덴바움〉, 1915, 뉴욕, 펠먼 재단.
러시아 출신의 프랑스 조각가.

▲ 파리의 콘스탄틴 브랑쿠시의 사진.
조각가의 금욕주의적인 영

파리의 유대인 모임

1906년 프랑스의 파리에서는 유대인 장교 '드레퓌스'의 간첩 사건이 부끄럽게 막을 내렸다. 이 시기부터 파리는 유대인 화가와 예술가가 활동하는 중심지가 되었다. 자코브, 엡스타인, 샤갈, 수틴, 자킨, 키슬링, 립시츠는 서구 문화에 탈무드의 영향을 접목시켜 정신적이고 내면적인 작품 세계를 발전시켜 나갔다. 모딜리아니의 몇몇 그림에도 카발라의 상징이 포함되어 있으며 그가 유대 문화와 밀접한 관계가 있다는 사실을 알려준다.

혼은 그를 스파르타인처럼 매우 규칙적이고 힘든 삶을 선택하도록 이끌었다.

▼ 조각가 오십 자킨의 사진.
그는 1890년에 스몰렌스크에서 태어났으며 1909년에 파리로 이주해서 조각을 공부했다. 그는 입체주의 운동에 참여했으며 그리스의 영향을 많이 받았다. 립시츠와 함께 그는 모딜리아니의 매우 친한 친구였다.

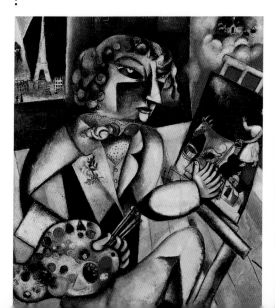

여인의 두상

모딜리아니의 여러 〈두상〉은 미술 시장에서 매우 흥미로운 이야깃거리가 되고 있다. 이중 특히 흥미로운 것은 1984년에 리보르노의 포소레알레 강에서 찾은 몇 점의 조각을 둘러싼 이야기이다. 이때 발견한 조각은 후에 모두 가작으로 판명되었다.

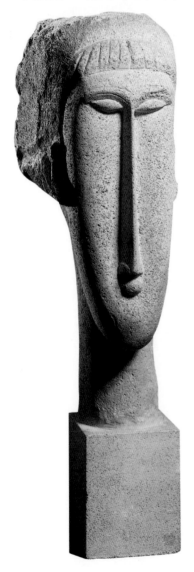

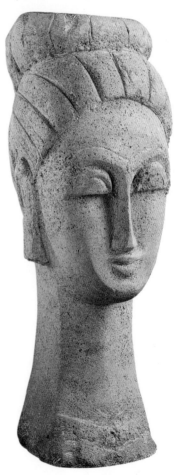

◀ 몇몇 미술사학자에 따르면 이 작품(1911~1912년, 워싱턴 내셔널 갤러리은 안나 아흐마토바의 초상이다.

▲ 모딜리아니, 〈두상〉, 1911~1912년, 개인 소장. 모딜리아니의 조각은 26점이 남아 있으며 모딜리아니는 이중에서 단지 3점에만 서명했다.

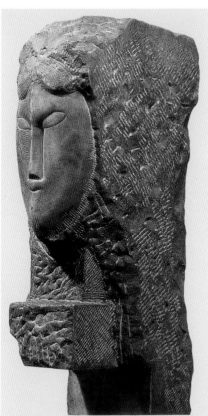

◀ 모딜리아니, 〈두상〉, 1911~1912, 개인 소장. 파타니는 리보르노 출신의 예술가인 모딜리아니의 기법을 이해하는 데 도움이 되는 매우 중요한 정보를 주었다. "그는 장인정신을 가지고 늘 혼자서 일했으며 원시적인 형태를 변화시키지 않았다. 그에게 있어서 조각은 여러 부분 나뉘어서 제작해야 하는 것이 아니라 하나의 덩어리를 유지해야 하는 것이었다." 덩어리에 새겨진 굴곡은 물질에 에너지를 부여하기 위해서 새긴 것이다. 모딜리아니는 1912년 가을 살롱전에 이 작품을 출품했다.

▼ 모딜리아니, 〈두상〉, 1911~1912년, 파리, 퐁피두 센터. 조각을 위해서 그는 도로에 박혀 있는 돌을 가져다가 작업하기도 했다.

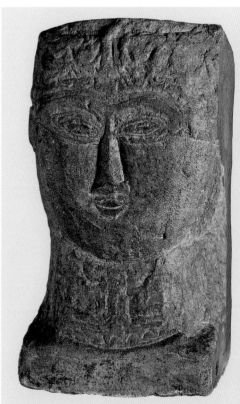

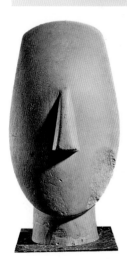

◀ 〈우상의 두상〉, 기원전 2000년경, 아모르고스 섬(키클라데스 제도). 원시 미술의 순수한 형태는 모딜리아니와 20세기 여러 예술가들의 미적 이상과 잘 부합했다. "마치 고대인들처럼 모딜리아니는 돌의 영혼을 이해하고 있는 것 같았다."(파타니)

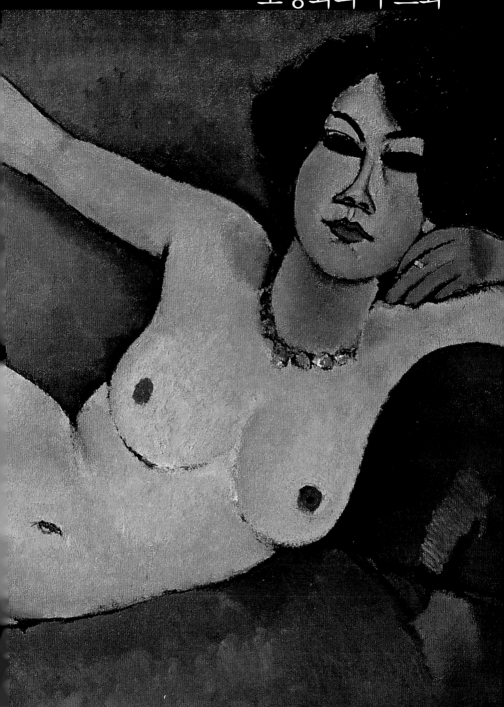

한 양식에 대한 정의

모딜리아니의 회화 작품의 발전은 조각에서 벗어나려는 그의 의지를 보여주는 듯하다. 당시 디에고 리베라, 뷔르티 하빌란트와 같은 초상화가는 인상주의, 분리주의 의 영향을 받았고, 헤이스팅스나 앙리 로랑스의 조각 작품은 입체주의의 영향을 받았다. 반면 1916년 모딜리아니의 회화 양식에는 개인적이고 독창적인 사고가 반영되어 있다. 이후 그는 전통적인 회화 기법을 뛰어넘어 인간의 본질을 조망하는 순수한 형상을 그리는 데 몰두했다. 모딜리아니는 인물의 심리, 양감, 마티에르를 통해 대상을 일관성 있게 묘사했다. 다른 아방가르드 미술 운동과 달리, 모딜리아니의 형상에 대한 연구와 양식, 그리고 완숙한 작품 세계는 새로운 회화적 접근이자 그의 조각 경험과 연관되어 있다. 모딜리아니는 세잔의 작품을 인간의 기억이 담겨 있는 정신적인 미술로 이해했다. 그는 세잔이 추구한 공간과 입체의 표현을 넘어서, '아라베르크'한 양식이라고 부르는 독특한 표현방식을 만들었다.

◀ 모딜리아니, 〈아드리엔의 초상〉, 1915년, 워싱턴, 내셔널 갤러리.
잔 모딜리아니는「모딜리아니: 인간과 신화」에서 모딜리아니의 선이 '이상적'이라기보다 '장식적'이라고 설명했다.

◀ 모딜리아니, 〈금발의 르네〉, 1916년, 상파울루, 현대 미술관.
본질적이고 순수한 기하학적 형태는 모딜리아니의 초상화가 조각에서 유래한 것임을 알려준다.

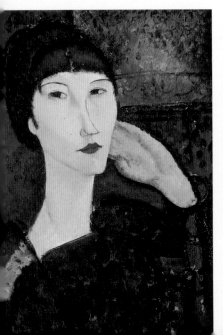

▶ 모딜리아니, 〈통통한 아이(루이즈)〉, 1915년, 개인 소장.

조르조 코르테노바는 피카소와 모딜리아니가 세잔에 대해 서로 다른 해석을 했다는 사실을 말해준다. "피카소가 표면이라는 고정된 공간으로 대상을 환원하고자 했다면, 모딜리아니는 내면 심리를 동적으로 표현하고자 했다. 이처럼 두 화가의 생각은 서로 다르며 단지 겉으로 보기에 비슷한 점이 있는 것처럼 보이는 것뿐이다. 사실 피카소는 공간을 이성적으로 분석해서 구성했으며 모딜리아니는 향수(鄕愁) 속에서 만나게 되는 내면세계를 촉각적으로 표현했다."

▼ 모딜리아니, 〈마뉘엘 윙베르의 초상〉, 1916년, 로스앤젤레스, 카운티 미술관.

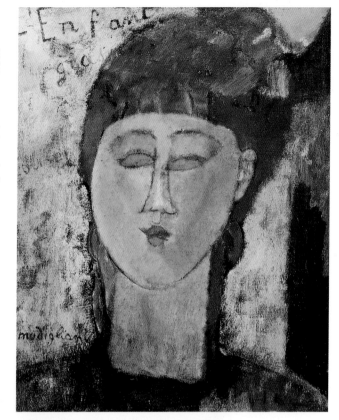

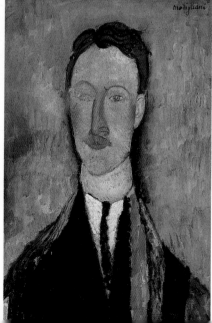

◀ 모딜리아니, 〈쉬르바주의 초상〉, 1918년, 헬싱키, 국립 아테니움 미술관.
이 초상화는 모딜리아니가 모델의 내면 심리를 주의깊이 바라본 후 단숨에 그려낸 작품이다. 쉬르바주가 눈이 먼 것 같은 눈동자에 대한 설명을 요구하자 아메데오는 다음과 같이 대답했다. "왜냐하면 한 눈은 세상을 바라보고 다른 눈으로는 내면을 들여다보기 때문입니다." 모딜리아니의 예술적 시학(詩學)은 이 말로 대표할 수 있을 것이다.

두상(뷔르티 하빌란트)

　　모딜리아니가 1914년에 그린 이 작품은 취히리 미술관에 소장되어 있다. 이 그림은 인물의 얼굴에 독창적이고 본질적인 표현 방식이 적용된 초기 작품이다. 모딜리아니는 조각을 관조하면서 초상화의 관념을 새롭게 변화시켜나갔다.

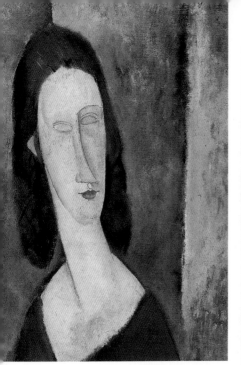

▲ 모딜리아니, 〈잔 에뷔 테른(푸른 눈동자)〉, 1917년, 필라델피아 미술관.

▼ 모딜리아니, 〈촛대가 있는 한카〉, 1919년, 개인 소장.

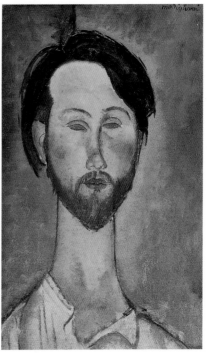

▲ 모딜리아니, 〈즈보로프스키의 초상〉, 1918년, 개인 소장.

"나는 모딜리아니가 모델을 있는 그대로 충실하게 그리지 않았다고 생각한다. 하지만 그는 문화를 왜곡하는 안경을 끼고 모델을 변형시켜서 그렸다. 초상화라는 장르는 매우 오래된 역사를 가지고 있으며 박물관에 수많은 작품이 걸려 있고 각각의 작품들은 그 시대를 설명해준다. 모딜리아니가 그린 얼굴들은 14세기 시에나 미술, 보티첼리의 그림, 비잔틴 회화나 아프리카의 원시 미술에 담겨 있는 보편성을 표현하고 있는 것처럼 보인다. 남자가 여자와 겹쳐지면서…마치 모딜리아니는 자신의 초상화가 성화처럼, 혹은 이집트의 부장 그림처럼, 혹은 연금술의 자웅동체, 도리오의 물신처럼 보이기를 원했는지도 모르겠다. 모딜리아니는 얼굴을 보고 재현하지 않고 본질, 변화하지 않는 특징을 찾아 영원한 기억을 형상화하려고 했다. 모딜리아니의 작품은 모델의 긍정적인 면과 부정적인 면을 관찰한 후 선과 여백을 사용해서 대상의 특징을 묘사했다. 이러한 표현 방식은 모딜리아니가 그림을 그리며 모델의 내면을 이해하기 위한 시작이었다.

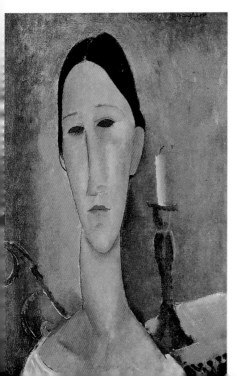

초상화

고전적이고 동시에 근대적인 모딜리아니의 그림은 서구 초상화의 전통을 매우 독창적인 방식으로 해석했다. 르네상스 시대부터 초상화는 모델과 모델의 내면적 관계를 보여주는 중요한 장르로, 내면의 이미지를 인식할 수 있는 지도처럼 여겨졌다. 화가는 군주의 도덕적 덕목을 정교한 상징적 도상으로 표현하며, 모델의 내면적 가치와 관심을 전달했다. 초상화는 인물의 영혼을 비추는 거울로, 등장인물의 인문학적 소양도 전달했다. 모딜리아니의 인문학적 관점은 당대의 세계를 잘 반영하고 있으며, 근대성의 또 다른 표현이라고 여겨지게 되었다. 그는 인물이 가진 도덕적 감성과 모델이 살았던 시대의 문화적 특징을 내면의 표현에 함께 녹여냈다. 그가 추구한 '깊이에의 탐구'는 세잔의 작품을 내면적이고 역동적이며 심리적인 방식으로 독해한 것에서 비롯한다. '모딜리아니의 기적'은 대상을 예견치 못한 방식으로 표현했던 것에서 비롯되며, 같은 이유로 세잔의 작품도 사회적 물의를 일으켰던 것이다. 모딜리아니는 근대적인 논리를 뛰어넘어 순수의 신화를 만들어냈으며, 늘 새로운 것을 추구하려는 열정을 가지고 있었다.

▲ 보티첼리, 〈사후에 그려진 줄리아노 데 메디치의 초상〉, 1478년경, 워싱턴, 내셔널 갤러리. 르네상스의 초상화는 인물의 신체적 특징과 함께 그의 문화적 수준을 그가 가진 관심사와 관련된 물건을 상징적으로 배치해서 소개한다. 모딜리아니는 초상화의 '인문주의'적 개념을 근대 세계를 해석하는 기준으로 사용했다.

◀ 안토넬로 다 메시나, 〈남자의 초상〉, 1476년, 토리노, 시립 미술관. 이 초상화는 르네상스 시대의 문화적 전통을 지닌 등장인물이 마치 우주의 신비에 통달한 것 같은 느낌을 전달해준다. 정지되고 내부를 뚫어보는 것 같은 시선은 외부 세계를 이해하는 도구이자 내면을 들여다보는 거울이다.

▶ 피카소, 〈볼라르의 초상〉, 1910년, 모스크바, 푸슈킨 미술관.
대표적인 입체주의 초상화인 이 작품은 분석적인 입체주의의 공간과 양감에 대한 생각을 세부적으로 매우 정확하게 표현하고 있다. 신체의 부분들을 따로따로 포착해서 평면에 배치했으며 중립적인 색채를 사용하고 있다. 르네상스 미술에서 유래하는 고전적인 초상화와 다른 점은 감상자에게 인물의 심리를 이해할 수 있는 면을 제공하지 않는다는 것이다. 입체주의 미술의 시학은 바로 그림의 공간 구성 그 자체라고 할 수 있다. 모딜리아니는 초상화에 인물을 비개성적으로 표현하는 이러한 관점에 한 번도 동의하지 않았다.

▼ 마티스, 〈녹색 선〉, 1905년, 코펜하겐, 국립 미술관.
마티스의 부인을 그린 이 초상화는 1900년대의 반자연주의적인 사고방식을 보여준다. 야수주의 원칙에 따른 색채의 자유로운 사용은 과거의 재현적 규범을 무너트리고 화가의 주관을 작품에 매우 강하게 반영하고 있다.

▼ 반 고흐, 〈레이 박사의 초상〉, 1889년, 모스크바, 푸슈킨 미술관.
반 고흐의 초상화들은 화가의 영혼을 괴롭히는 내면의 고뇌를 보여주는 것 같다. 규칙적이고 주의 깊게 그려 넣은 붓터치는 색상이 떨리고 회오리치는 것 같은 생동감을 그림에 부여하고 있으며, 병원에 입원했던 동안 반 고흐의 균형 잡기 힘든 약한 내면세계의 불안을 전달해주고 있다.

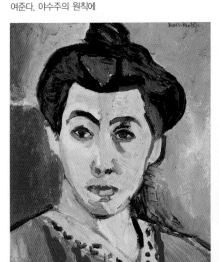

안나(한카 즈보로프스카)

1917년에 그린 이 초상화는 현재 로마의 국립 근대 미술관에 있다. 이 인물의 표현 방식은 모딜리아니의 회화를 이해하는데 매우 중요한 의미를 지닌다. 주인공은 화상 즈보로프스키의 부인이다.

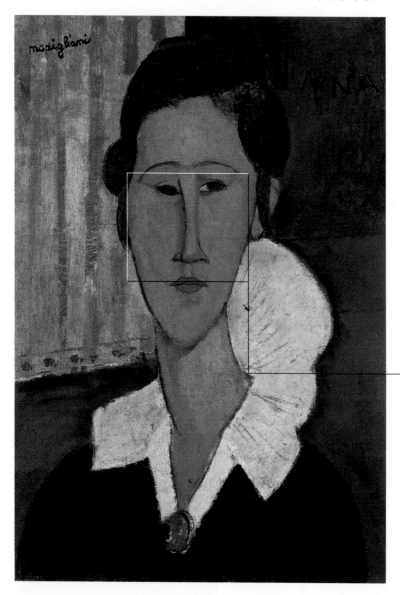

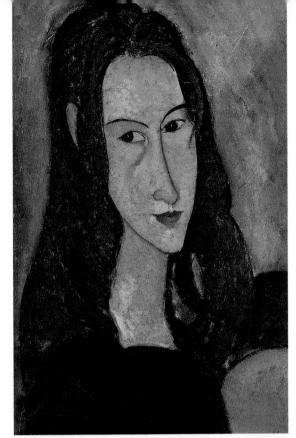

◀ 모딜리아니, 〈붉은 머리 카락을 가진 소녀(잔 에뷔 테른)〉, 1918년, 개인 소장. 피카소와 달리 등장인물의 오만한 시선은 얼굴 표정을 변화시키고 긴장감을 야기한다. 모딜리아니는 그가 그리는 모델들의 인간성 자체에 매료되었다. 그는 그림을 그리기 전에 자세를 취하고 있는 모델의 영혼에 다가갔으며 존경심을 가지고 영혼을 자세히 살폈고 심리상태를 공유하고, 그가 알게 된 영혼에 스며들었다. 그런 후에 확신에 차서 매우 빠르게 그림을 그려냈다. 이처럼 빠른 작업 속도에도 불구하고 그의 작품에는 인물의 심리가 매우 잘 표현되어 있다. 종종 이러한 작업은 갑자기 중단되기도 했다. 모딜리아니는 앉아서 그림을 그리는 그 순간, 한 번에 작품을 끝내야 한다는 강박증을 가지고 있었다.

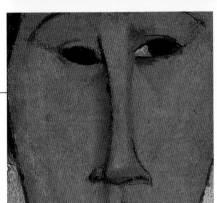

▲ 모딜리아니의 회화적 양식에 대한 특징은 종종 눈동자가 없거나 텅 빈 느낌이 나는 아몬드 같은 눈, 긴 코와 길어 보이는 목이다.

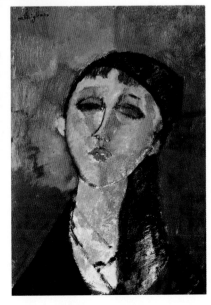

▶ 모딜리아니, 〈루이즈〉, 1915년, 밀라노, 마초타 재단. 화가는 얼굴을 그리기 전에 모델의 영혼을 관조했다.

샤임 수틴과 모이즈 키슬링

▶ 샤임 수틴은 모딜리아니의 가장 친한 친구 가운데 하나였다. 열 살 정도 어렸지만 아메데오와 보헤미안의 어려운 삶과 회화에 대한 열정을 공유했다. 매우 가난한 집안에서 태어났고 문맹이었으며 사회적으로 부적응자였던 상황이 화가의 양식 발전에 매우 커다란 영향을 미쳤으며, 그의 회화가 지닌 잔인할 정도로 사실적인 느낌을 설명해준다.

파리 몽파르나스의 여러 예술가의 전설 중에서 '야성'적인 그는 매우 중요한 위치를 지닌다. 그는 북유럽의 숲과 미개척지에서 살았다고 전해지는 전설의 오모 실바티쿠스(야생인)처럼 근대 세계에 모습을 드러냈고 도시와 문명 세계에 잘 적응하지 못했다. 매우 거친 삶을 살았으며 부랑자 생활을 했다. 그는 길에서 잠을 자고 잘 씻지 않았으며 쓰레기통을 뒤지며 살았다. 모딜리아니는 문맹이었지만 놀라운 재능을 가지고 있는 수틴에 매료되어 그를 옹호하고 보호해주었다. 전해오는 이야기에 따르면 모딜리아니는 숨을 거두기 전에 즈보로프스키를 불러서 수틴을 부탁했다고 한다. 1922년 미술품수집가인 반스 박사는 수틴의 작품에 매료되어 그의 작품을 수집하기 시작했으며, 얼마 지나지 않아서 높은 가격에 판매했다고 한다. 이후로 프랑스의 유명한 살롱에서 그의 작품이 전시되었다. 반스 박사는 즈보로프스키로부터 여러 점의 작품을 샀다. 반스 박사는 티치아노, 루벤스, 고야, 보스, 엘 그레코, 르누아르, 세잔, 마티스, 피카소, 모딜리아니와 다른 여러 작품을 구입했고 상업적으로 투자했다. 이것은 오늘날 가장 뛰어난 컬렉션의 하나로 남아 있다. 모이즈 키슬링 역시 몇 작품을 앨버트 반스 박사에게 팔았다. 키슬링의 작품은 모딜리아나나 수틴의 그림처럼 유대인 문화의 전통을 반영하고 있다.

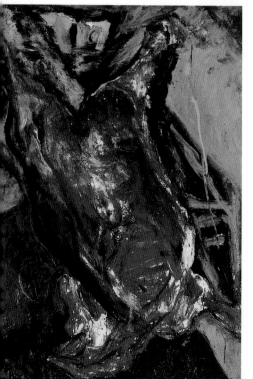

◀ 수틴, 〈소의 시체〉, 1925년, 버펄로, 올브라이트녹스 미술관.
대상에 표현된 심리와 드라마 같은 이미지는 수틴의 작품세계의 특징이다. 화가는 신선한 피로 젖은 도살한 소를 여러 번 관찰했고 렘브란트가 다루기도 했던 소재인 소가 가진 신비로움에 매료되었다.

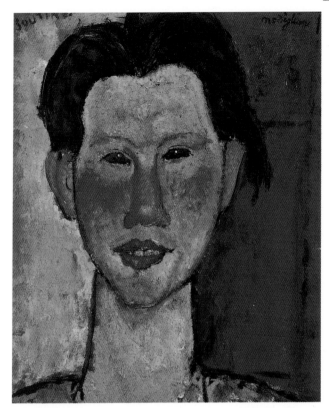

◀ 모딜리아니, 〈수틴의 초상〉, 1915년, 슈투트가르트 국립 미술관.
수틴은 1894년 리투아니아에서 태어났고 모험가처럼 리투아니아서 파리까지 걸어왔다. 그는 직관적이고 독학한 화가로, 잔인할 정도로 사실적인 장면들을 그리며 렘브란트와 쿠르베의 회화적 교훈을 개인적으로 재해석해냈다. 그의 정물화는 영혼이 없는 대상에 동식물의 성장과 변화 같은 느낌을 전달하는 심리적 감정을 부여해서 물활론적인 관점을 표현했다. 그의 이후의 초상화와 여러 점의 풍경화에 액화되고 진한 색채의 느낌을 통해서 강한 감정을 전달한다. 모딜리아니는 친구를 위해서 적어도 넉 점의 초상화와 몇 점의 스케치를 그렸다. 모딜리아니는 수틴을 형제처럼 생각했으며 20세기의 가장 위대한 화가라고 믿었다.

▼ 모딜리아니, 〈키슬링의 초상〉, 1915년, 밀라노, 브레라 미술관.
키슬링은 1910년 파리에 도착했을 때 모디의 모임에 참여했다. 그는 입체주의와 모딜리아니의 영향을 받아서 에콜드파리의 주요 인물 중 한 사람이 되었다.

▼ 모딜리아니, 〈르네〉, 1917년, 개인 소장.
몽파르나스에서 열린 키슬링과 르네의 결혼식은 전설이 되었다. 남자처럼 생긴 이 여인은 키슬링에게 매우 충실한 삶의 동반자가 되었다.

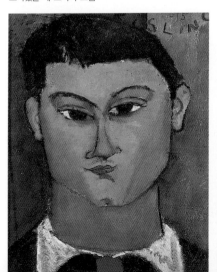

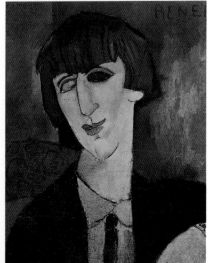

상드라르와 라디게,
근대 세계의 여러 시인들

1912년 봄, 로베르 들로네의 작업실에서 블레즈 상드라르는 『뉴욕의 부활절』의 몇 구절을 낭송했다. 과묵했던 아폴리네르는 조용히 그 시구를 듣고서 매우 빠른 심정의 변화를 겪었던 것으로 보인다. 『타락한 마술사』의 저자인 그는 다음과 같이 외쳤다. "이 시 앞에서 내 모든 작품은 과연 무슨 가치가 있겠는가!" 유랑 시인 상드라르와의 만남으로 아폴리네르는 급진적으로 시적 언어를 사용하는 방법을 변화시켰고 시작(詩作)을 통해서 근대 세계의 중심으로 나아갔다. 상드라르는 프레드릭 소세 할의 필명으로 그 역시 모딜리아니처럼 전설로 회자된다. 그가 종종 자신의 작품에서 언급했던 흥미로운 이야깃거리의 하나는 '과거를 상실한 인간'이다. 1919년 뜨거운 6월의 햇볕이 내리쬐는 오후, 한 젊은이가 아폴리네르의 죽음을 애도하고 있었다. 그 젊은이의 이름은 레이몽 라디게였다. 그 후 얼마 되지 않아 그는 『육체의 악마』라는 소설 작품으로 프랑스 문단에 혜성처럼 등단했다. 전쟁으로 인해 사라진 젊은 지성인들의 본질적인 불안을 가장 독창적으로 표현한 작가로 문단에 알려졌다.

▶ 소니아 들로네와 블레즈 상드라르, 〈시베리아 횡단 열차와 프랑스 소녀 잔의 산문〉, 1913년, 상트페테르부르크, 에르미타슈 미술관.
매우 놀라운 시적 재능을 가진 상드라르는 끊임없이 여행했으며 1900년대 여러 화가들에 문학적인 영감을 주었다. 그의 첫 번째 작품인 『뉴욕의 부활절』(1912)은 아폴리네르의 작품 세계에 하나의 전환점이 되었을 만큼 큰 영향을 주었다. 이런 점 때문에 상드라르는 '근대 시의 인쿠나블룸[초기 간행본─옮긴이]'이라는 별명을 얻게 되었다.

▼ 모딜리아니, 〈레이몽 라디게〉, 1915년, 개인 소장.
레이몽 라디게는 랭보와 함께 '프랑스 문학의 가장 뛰어난 인물'로 알려져 있다. 그는 티푸스에 걸려 1923년 12월 12일, 스무 살의 어린 나이에 비극적인 죽음을 맞이했다.

▲ 부인 레이몽 뒤샤토와 함께 있는 상드라르의 사진.
아내를 위해서 시인은 '편지─대양'이라는 시를 썼다.

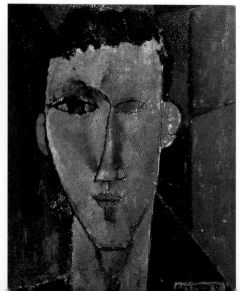

▲ 맨 레이, 〈장 콕토와 애정관계를 가졌을 때 찍은 레이몽 라디게의 사진〉. '어린아이 같은 시인' 은 『육체의 악마』(1921)로 혜성처럼 등단했다. 이 소설을 토대로 오탕 라라는 매우 유명한 영화를 제작했다.

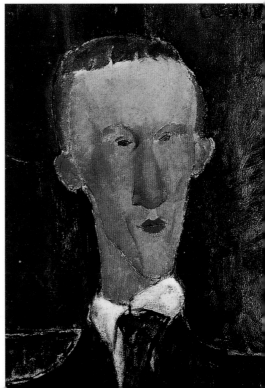

▶ 모딜리아니, 〈블레즈 상드라르〉, 1917년, 개인 소장. 아메데오 모딜리아니의 회화 작업에서 가장 중요한 특징은 창조적 긴장감이다. 모딜리아니는 자신이 탈진할 정도로 집중해서 모델을 단숨에 그려야 했다. 상드라르가 회고했던 것처럼 모딜리아니는 네 시간 만에 이 작품을 완성했고 자신이 좋아하는 시구를 낭독했다.

폴 기욤과 레오폴트 즈보로프스키

1914년, 미술품수집가와 후원자들과 원만한 관계를 맺지 못하던 모딜리아니는 야심적인 상인이던 폴 기욤을 만났다. 재능 있는 화가를 찾던 폴 기욤은 파리의 미술 시장에서 점차 발을 넓혔으며, 새로운 세대의 미술가들의 작업을 지지했고 매우 중요한 아방가르드 잡지에 광고를 실었다. 뒤랑 뤼엘, 베르넹 죈, 볼라르, 칸바일러, 기욤은 곧 젊은 화가들에게 매우 중요한 사람들이 되었다. 피카소, 데 키리코, 수틴은 모두 센 거리에 있는 기욤의 화랑에서 자신의 작품들을 전시했다. 1916년 모딜리아니는 레오폴트 즈보로프스키와 계약서를 작성하고 서명했다. 이 폴란드 출신의 열정적인 상인은 모딜리아니가 세상을 떠날 때까지 그의 예술적 모험을 후원했다. 당시 즈보로프스키는 화랑을 대관할 수 없었기 때문에 자신의 집에서 작품을 전시했다. 그는 모딜리아니에게 잘 곳과 먹을 것을 마련해주었고 하루에 15프랑하는 모델료도 내주었다. 파리의 엘리트 계층의 상인들과 달리 그는 아마추어적인 화상으로 알려졌는데, 후에 모딜리아니의 죽음을 상업적으로 이용했다는 평을 듣기도 했다. 즈보로프스키의 컬렉션은 현재 세계의 주요 박물관과 미술관으로 흩어졌는데, 그중에는 리보르노 출신 모딜리아니의 작품들도 포함되어 있다. 1919년의 〈자화상〉도 그중 하나다.

▼ 1919년 1월 1일에 모딜리아니가 즈보로프스키에게 쓴 카드로, '새로운 삶을 위해서!'라는 문구는 희망적인 동시에 공허한 말이기도 하다.

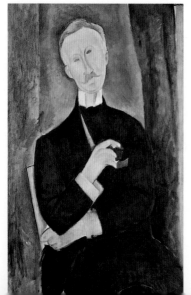

◀ 모딜리아니, 〈로제 뒤티윌〉, 1918년, 개인 소장.
아방가르드 운동의 젊은 화가들을 열정적으로 후원했던 뒤티윌은 즈보로프스키로부터 여러 점의 작품을 구입했다. 그는 폴란드 화상이 가지고 있던 모딜리아니의 작품을 모두 구입했다. 덕분에 몇 점 안되지만 매우 가치 있는 작품을 수집할 수 있었다. 이 그림의 규격(100×65cm)은 모딜리아니가 화가로서 성숙했던 시기에 그려진 그림의 전형적인 크기이다.

▶ 모딜리아니, 〈레오폴트 즈보로프스키〉, 1916년, 개인 소장.
즈보로프스키는 1914년 6월 파리에 도착했다. 전쟁이 일어나기 얼마 전, 이 폴란드의 교양 있는 시인은 모딜리아니의 고객이 되어 그의 예술적 재능을 후원했다. 그는 몽파르나스의 조제프 바라 거리에 있는 자신의 아파트에서 사업을 했다. 이로 인해 그는 원치 않게 집안일을 하는 상인이라는 소리를 들어야 했다.

▼▶ 모딜리아니, 〈앉아 있는 폴 기욤〉, 1916년, 밀라노 시립 현대 미술관
매우 뛰어난 미술 상인이었던 그는 모딜리아니의 작품 이외에도 피카소, 수틴, 데 키리코의 작품을 사고팔았다.

▼ 모딜리아니, 〈무슈 르푸트르〉, 1918년, 개인 소장.
화가와 주문자가 이 작품에 대해 서로 의견이 달랐다고 전한다.

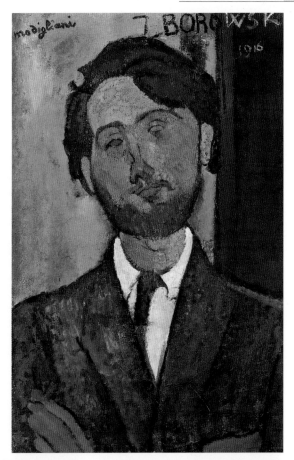

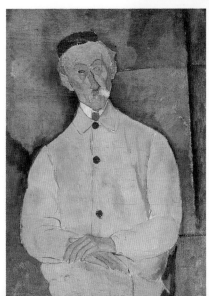

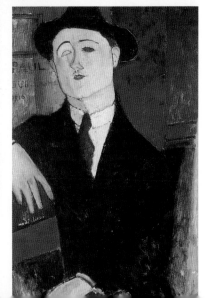

장 콕토의 초상

1916년에 그린 이 작품은 뉴욕의 펄먼 재단에 소장되어 있다. 모딜리아니는 이 초상화에서 인물을 이상적으로 그렸고 자신의 예술 세계를 표현했다.

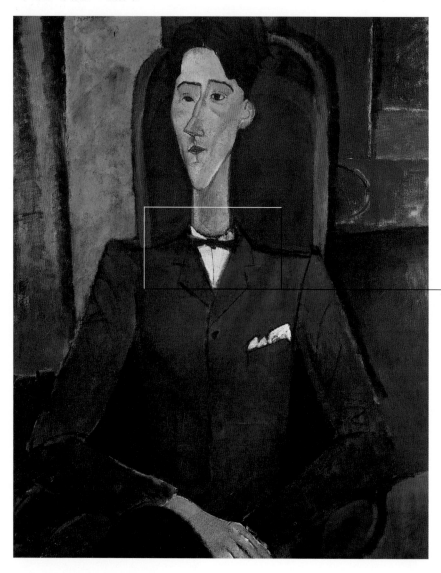

◀ 키슬링, 〈장 콕토의 초상〉, 1916년, 제네바, 프티 팔레 미술관.
장 콕토는 모딜리아니의 예술적 시학에 대한 매우 의미심장한 증언을 남겼다. "모딜리아니는 그의 초상화에서 모든 것을 자신만의 양식으로 그려냈다. 그의 작품에는 그 자신이 들어가 있고, 그의 습관이 녹아 있다. 그는 남자와 여자의 초상을 그리면서 비슷한 점을 찾아 나섰다. 모딜리아니의 작품에서 유사성은 로트레크의 작품에서처럼 매우 강하게 나타난다. 이러한 유사성은 화가 자신의 모습을 표현한 것이다. 또한 실제 모델을 아는 사람에게 충격을 준다.[…] 모딜리아니의 자신의 자화상을 포함해서 초상화는 외부의 모습을 재현하는 것이 아니라 날카롭고 뛰어나며 위험한 유니콘의 뿔처럼 우아한 은총을 표현한다.

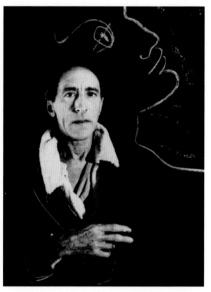

▲ 세부묘사에서 모딜리아니는 모델의 전형적인 개성을 표현했다. 모딜리아니에게 "유사성은 이미지를 일관성 있게 고정하는 수단이 아니었다. 유사성은 보여지는 대상으로서의 이미지라기보다 천재의 신비로운 이미지인 것이다."(장 콕토)

▶▲ 장 콕토의 초상 사진.

▶ 콕토의 「오르페우스」의 앞표지, 1927년.
콕토는 트라케 출신이었던 음유시인이었던 오르페우스의 전설에 오래도록 매료되었다. 오르페우스는 초현실주의의 영향을 받은 장 마레의 영화 속 주인공이기도 했다.

근대의 누드

　　　　마네가 1863년에 그린
〈올랭피아〉와 〈풀밭 위의 점심〉은 근대적 의미의
누드화로서, 파리의 관중과 평단에 커다란 스캔들
을 일으켰다. 하지만 오귀스트 로댕은 "여성의 신체
를 숨기고 있던 허식을 집어던진 작품이며, 새로운
시도를 완성한 가치 있는 작품이다"(보아토)라고 평
가했다. 로댕의 평가는 근대 화가인 마네가 신체의
에로틱한 모습을 표현하는 데 있어 새로운 관점을
지적한 것이다. 마티스, 모딜리아니, 보나르와 독일
의 실레, 코코슈카, 키르히너와 같은 화가들은 여인

▲ 실레, 〈여인 누드〉,
1910년, 빈, 알베르티나
미술관.
실레의 누드화는 포르노
그래피와 죽음과 절단된
수족이 서로 얽혀 새로운
감정을 표현하고 있다.

의 누드가 삶과 죽음을 표현하는 데 적합한 소재라고 생각했다.
파블로 피카소는 그림을 그리는 행위와 사랑의 행위가 비슷하
다고 생각했다. 이러한 관점은 새로운 창작의 근간이 되었다.
초현실주의 미술가들은 신체의 모습을 변형시키고 세분화하여
새롭게 조합했으며, 이를 통해 신체가 가진 느낌을 다양한 관점
으로 표현했다. 한편 베이컨은 전통적 회화의 신성한 규칙을 모
독하듯, 극적인 표현을 통해 신체를 공간 자체로 표현했다.

▼ 모딜리아니, 〈손에 머
리를 기대 누운 누드〉,
1917년, 뉴욕, 펄스 갤러리.

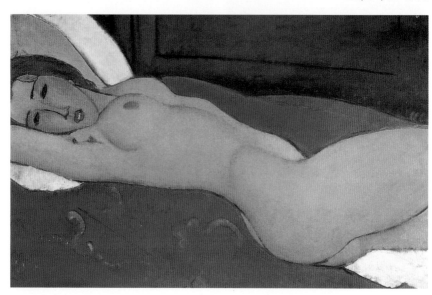

▼ 로댕, 〈성기 위의 두 손〉, 파리, 로댕 미술관.
화가는 전통적으로 윤리적인 면을 강조하고 신화적인 소재를 그리는 여성의 누드에서 벗어나 근대적인 관점으로 여성의 누드를 표현했다. 여인이 옷을 벗고 있는 장면은 "마치 태양이 구름을 걷어내는 것처럼" 반짝이는 환영이다.

▲ 마네, 〈올랭피아〉, 1863년, 파리, 오르세 미술관.
신화적인 형상들을 버리고 일상을 표현하려는 시도는 부르주아 계급의 관람객들로서는 이해할 수 없는 것이었다. 에두아르 마네의 작품을 보고 관람객이 받은 수치스러운 느낌은 이 그림의 전형적인 아카데미적 구도에도 불구하고 스캔들을 일으켰다. 스케치의 부재와 색채의 처리로 볼 때 그의 작품은 근대 회화의 미학을 드러낸 매우 중요한 작품 중의 하나라는 사실을 알 수 있다.

▼ 쿠르베, 〈세계의 기원〉, 1866년, 파리, 오르세 미술관.
여인의 모습은 생체적으로 풍만한 자궁과 가슴을 가지고 있는 모형 같지만 동시에 미술 작품이기도 하다. 여성의 성기를 그리면서 화가는 다산을 둘러싼 창조의 비밀을 공유하려 했다.

붉은 누드

1917년에 그린 이 작품은 모딜리아니의 가장 유
명한 작품 중 하나로 현재 개인 소장 중이다. 인물의 자세와 베개 옆에 접
혀 있는 팔, 뚜렷한 윤곽선은 많은 화가들에게 영향을 주었다.

◀ 완성하지 않은 여인
의 얼굴은 관객에게 선
정적인 느낌과 순수한
느낌을 동시에 전달한다.
고요함과 만족스러움이
매우 완벽하게 조화를
이루고 있다.

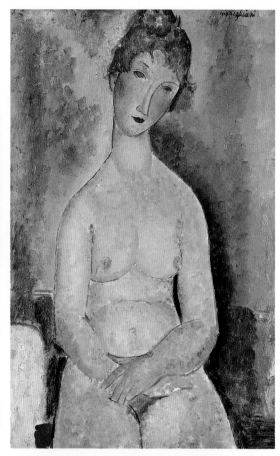

◀ 모딜리아니, 〈두 손을 겹치고 있는 누드 와상〉, 1918년, 호놀룰루 미술 아카데미.
다른 초상화와 달리 아메데오의 누드화는 마치 모델이 가진 내면의 은폐된 감정을 폭로하는 것처럼 보인다.

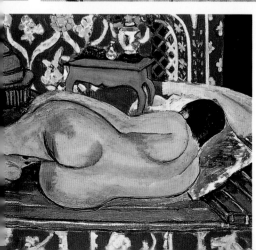

◀ 마티스, 〈등을 보이는 누드〉, 1927년, 개인 소장.
마티스의 우아하고 섬세한 회화는 누드화를 그리는데 있어서, 불안정하고 어두운 측면에 누드의 새로운 지평을 여는 듯하다. 화가는 누드를 바라보는 관습적인 시각을 버리고 모델의 선정적이고 풍요로운 신체를 가까이서 만지는 것처럼 표현했다.

모딜리아니, 〈선원 복장을 하고 있는 잡시〉, 1918년, 덴버 미술관
모딜리아니, 〈선원 복장을 하고 있는 여인〉, 1918년, 누욕, 메트로폴리탄 미술관

modigliani

잔에 대한 사랑

▲ 잔 에뷔테른의 사진.
잔은 1917년에 모딜리아니를 만났다. 그녀의 나이는 열아홉 살이었다. 그녀는 열정적이고 신중했으며 화가가 어려웠던 시절을 함께 보냈고 똑같이 비극적인 숙명을 맞았다.

◀ 잔 에뷔테른, 〈자화상〉, 1916~1917년, 파리, 프티팔레 미술관.

▼ 모딜리아니, 〈팔걸이에 팔을 올린 잔 에뷔테른〉, 1918년, 패서디나, 노턴 사이먼 미술관.
잔 에뷔테른의 관능적인 모습과 아메데오에 대한 그녀의 이해심이 이 작품에 반영되어 있다.

1917년 봄, 아메데오는 잔 에뷔테른을 알게 되었다. 그녀는 콜라로시 아카데미를 다니는 여학생으로, 회화에 재능을 보였다. 하지만 잔의 사회적 계급이 둘의 사랑을 힘들게 만들었다. 잔은 가톨릭을 믿으며 사회적 관습을 중요하게 여겼던, 전형적인 부르주아 가정에서 태어났다. 모딜리아니는 술을 좋아하는 무명의 화가로 경제적 어려움을 겪고 있었다. 잔은 젊은 열정에 돌이킬 수 없는 선택을 했고 이후 늘 긴장 속에 살았다. 그녀는 부모를 떠나, 유대인인 모딜리아니의 불안한 자의식을 공유하고자 했다. 그에게 잔의 부드럽고 따뜻한 시선과 손길은 가장 강렬한 사랑의 모습이었다. 레옹 인덴바움은 이 두 젊은이에 관한 일화를 들려준다. "모딜리아니는 저녁 무렵 조용히 옆에 있는 잔을 보고 놀라기도 했다. 그녀는 순수하고 사랑스러웠고 긴 머리를 땋아 내린 가냘픈 여인이었다. 때로는 신의 옆자리에 앉아 있는 성모 같기도 했다." 연인 모딜리아니를 지켜주는 것은 잔에게 숙명 같은 일이었다.

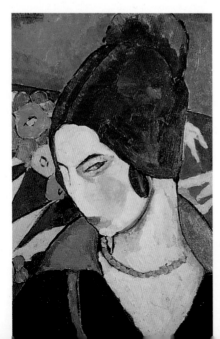

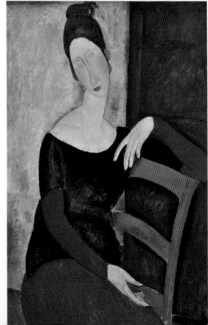

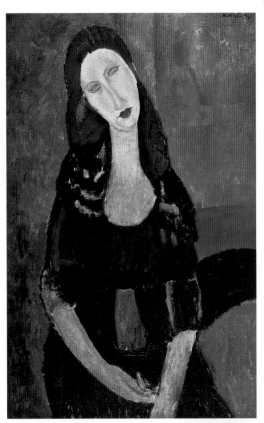

◀ 모딜리아니, 〈앉아 있
는 잔 에뷔테른〉, 1918년,
개인 소장.
잔의 모딜리아니에 대한
여리고 부드러운 모습, 가
족과 삶에 대한 무책임한
모습은 엄격하고 보수적
이며 감성적인 여인의 또
다른 모습이었다. 모딜리
아니에 대한 헌신적인 사
랑으로 잔은 모딜리아니
가 죽은 지 얼마 되지 않
아 자살로 생을 마감했다.
당시 그녀는 임신 8개월
이었다.

▼ 잔 에뷔테른, 〈정물화〉,
개인 소장.
이 그림은 1900년에 제작
한 〈오르간이 있는 실내〉
와 같은 마티스의 몇몇 작
품을 연상시킨다.

회화의 재능

남아 있는 잔 에뷔테른의 몇 점 안되는 작
품을 통해서 그녀의 회화에 대한 재능을 엿
볼 수 있다. 그녀가 그린 스케치는 매우 섬
세하지만 확고해 보이는 선으로 가득 차 있
으며, 유화 재료에 대한 뛰어난 지식과 농밀
한 표현은 그녀가 그림을 얼마나 잘 이해하
고 있었는지를 알려준다. 잔 모딜리아니는
어머니가 1919년 니스에서 그렸던 유화를
가지고 있었다. 〈위에서 내려다본 안뜰, 따
듯한 색조의 조화(어두운 빨간색, 갈색, 그
리고 빨간색)〉은 젊은 여인이 그렸다고는
믿을 수 없을 정도로 평화로운 느낌을 준다.

아방가르드 미술

아방가르드 운동은 1900년부터 1920년까지 유럽 미술을 주도했다. 파리는 다다와 초현실주의 같은 수많은 미술사조의 중심지였다. 다다가 놀이와 난센스를 예술적 경험의 가장 중요한 요소로 보았다면, 초현실주의자들은 새로운 미학적 관점을 추구하며 내면의 감정을 자유롭게 표현하고자 했다. 이러한 미술 운동들은 마르셀 뒤샹에게 커다란 영향을 주었다. 그는 부르주아 문화의 특징이나 내용과는 전혀 다른 새로운 표현 방식을 통해 전통적인 회화를 뛰어넘었다. 이 미술 운동들의 미술 작업은 새로운 기법과 재료를 통해서 다른 결론을 도출해냈다. 이론서, 시, 사진, 영화, 조각, 회화, 그리고 새로운 설치 작업과 같은 것들이 등장하게 되었다. 이런 다양한 형태의 작업은 미술 운동을 조직한 사람들에 의해서 체계적으로 전개되었다. 규칙과 관습에 대한 거부, 미술 시장의 법칙을 위배했으며 현실의 이성적 조직을 거부했다. 무의식을 표현한 초현실주의는 유럽과 미국에 심리분석적인 이론을 전파하는 데 기여하기도 했다.

▶ 맨 레이, 〈앵그르의 바이올린〉, 1924년.
개연성, 놀이, 아이러니는 다다의 가장 중요한 미학적 특징들이다.

◀ 뒤샹, 〈심지어, 자신의 구혼자들에 의해 발가벗겨진 신부〉, 1915~1923년, 필라델피아 미술관. 이 그림에서 대상의 양감이 잘 표현되어 있다.

▲ 피카비아, 〈사랑스러운 퍼레이드〉, 1917년, 개인 소장. 다다주의 화가들에게 미술은 미학적 가치를 생산하는 것이 아니라 미학적 가치에 대한 완전한 부정을 표현하는 것이다. 이 미술 운동은 어떤 경우든 간에 미술의 상품화를 반대했다.

◀ 에른스트, 〈셀레베스의 코끼리〉, 1921년, 런던, 테이트 갤러리. 아이러니하게도 오늘날 다다주의자들의 작품은 매우 유명한 박물관과 미술관들에 전시되어 있으며, 작품의 가격도 몇 십억 원에 이른다.

▶ 아르프, 〈트리스탄 차라의 초상〉, 1916년, 제네바, 미술 역사 박물관. 아르프는 동식물 모양의 형태와 색채를 사용해서 그림에 색을 칠한 부조 작품 같은 느낌을 표현했다.

목걸이를 하고 있는 잔 에뷔테른

1917년에 그린 이 작품은 현재 개인이 소장하고 있다. 모딜리아니가 자신의 젊은 동반자에게 바쳤던 초기 작품 중 하나다. 섬세하게 표현된 잔의 부드러운 눈길이 이 그림을 이해하는 열쇠가 된다.

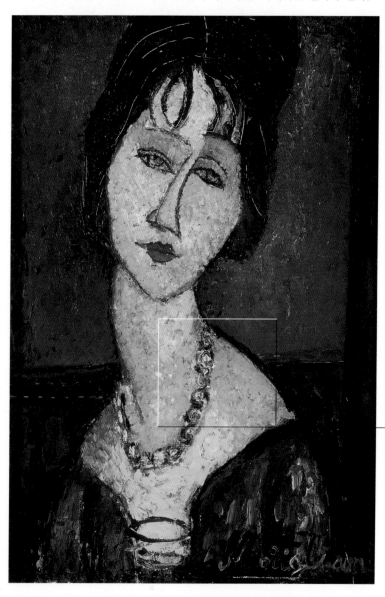

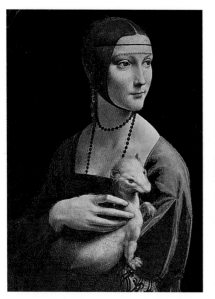

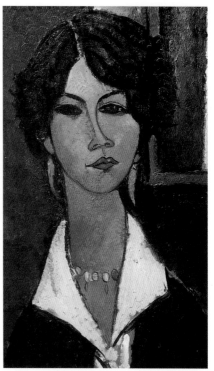

▲ 레오나르도, 〈흰 담비를 안고 있는 여인(체칠리아 갈레라니)〉, 1485년경, 크라쿠프, 차르토리치 미술관.

▶ 모딜리아니, 〈알마시아의 두상(알제리의 여인)〉, 1916년, 쾰른, 루트비히 미술관. 지중해의 관능적인 느낌이 잘 표현되어 있다.

▼ 장신구는 여성의 아름다움을 꾸미는 보편적인 도구이다. 모딜리아니 그림의 관능적이고 긴 목은 종종 보석, 긴 목걸이, 선원의 목 장식, 가죽과 같은 장신구로 치장되어 있다.

▶ 모딜리아니, 〈목걸이를 하고 있는 여인(롤로트)〉, 1916년, 시카고 아트 인스티튜트. "모딜리아니는 매우 열정적인 화가였으며 그의 이상은 가장 내면적인 정서를 재현하는 것이었다. 바로 이런 점 때문에 그의 작품은 결코 낡지 않을 것이다."(파타니)

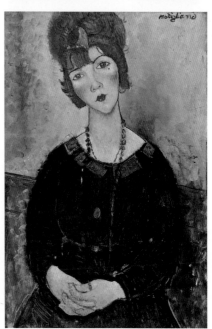

고립된 예술가

모딜리아니가 보낸 인생의 마지막 시기의 작업 방식은 사람들이 이해하기 힘든 어렵고, 완고하며, 무관심한 태도로 점철되어 있다. 동료 미술가들이 좋은 평가를 받고 작품의 가치를 높일 때에도 여전히 그의 작품들은 미술 시장의 변두리에 놓여 있었다. 화상과 화랑 주인은 그의 작품에 매우 낮은 가격을 매겼다. 즈보로프스키의 노력에도 불구하고 모딜리아니의 그림은 거의 팔리지 않았다. 그와 아이를 임신하고 있던 잔은 경제적으로 어려운 시기를 견뎌야 했다. 1917년 12월 프티트 메르 베르트는 처음으로 모딜리아니의 개인전을 열어주었다. 그녀는 이전에도 피카소와 다른 젊은 아방가르드 화가들을 후원했었다. 아메데오는 많은 관람객이 자신의 감각적인 누드화를 보러 오기를 희망했지만, 그렇지 못했기 때문에 전시는 예상보다 일찍 문을 닫아야만 했다.

▶ 피카소, 〈칸바일러의 초상〉, 1910년, 시카고 아트 인스티튜트. 피카소의 중요한 후원자로서, 1908년부터 피카소가 죽을 때까지 그의 작품을 수집했다. 그는 후안 그리스의 친구이자 후원자이기도 했으며 여러 중요한 이론서를 발표해 입체주의 미학을 알리는 데도 공헌했다. 그의 『피카소와의 대담』은 화가의 작품 세계를 이해하는 데 매우 중요한 비평서로 평가된다.

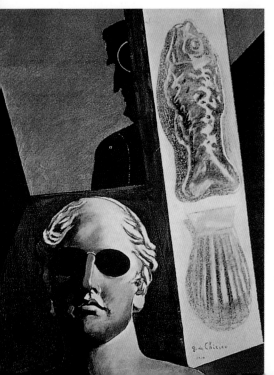

◀ 데 키리코, 〈기욤 아폴리네르의 초상〉, 1914년, 파리, 퐁피두 센터. 시인이자 비평가였던 아폴리네르는 20세기의 매우 주관적이고 수수께끼 같은 인물 중 한 사람이다. 그는 처음으로 입체주의를 지지했으며 프랑스 국내와 국외에 입체주의 미학을 알리는 데 기여했다. 하지만 그는 모딜리아니의 그림에는 별다른 관심이 없었다. 1918년 스페인에서 세상을 떠났으며 이는 유럽의 지성 사회에 메울 수 없는 허탈한 공백을 가져왔다. 아메데오는 1916년에 시인의 모습을 스케치했다.

Galerie B. Weill
o rue Taitbout Paris (9me)

EXPOSITION
des
PEINTURES
et de
DESSINS
de

Modiglian

du 3 décembre au 30 décembre 19
(Tous les jours sauf les dimanches)

▲ 1917년 12월 파리의 베르트 바일의 화랑에서 열렸던 모딜리아니 개인전의 카탈로그 표지다.

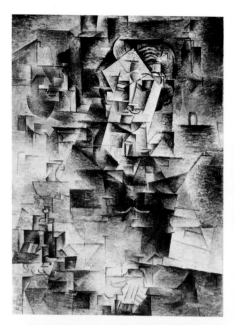

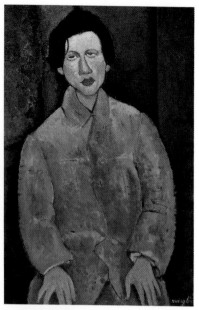

▲ 모딜리아니, 〈수틴의
초상〉, 1916년, 개인 소장.
1922년부터 수틴의 작품
이 파리의 미술 시장을 달
구기 시작해, 이후 미국의
미술품수집가였던 앨버트
C. 반스가 그의 작품에 흥
미를 가졌다. 그의 유화
작품들은 어마어마한 가
격으로 팔렸다.

◀ 피카소, 〈거트루드 스
타인의 초상〉, 1905~
1906년, 뉴욕, 메트로폴리
탄 미술관.
레오와 거트루드 스타인
형제는 마티스와 피카소
의 작품을 여러 점 수집했
다. 아방가르드 회화 운동
에 열정을 가졌던 그들은
야수주의와 입체주의의
여러 화가들을 재정적으
로 지원했다. 플뢰르 거리
에 있던 그들의 아파트에
서 세잔의 걸작들을 감상
할 수 있었다.

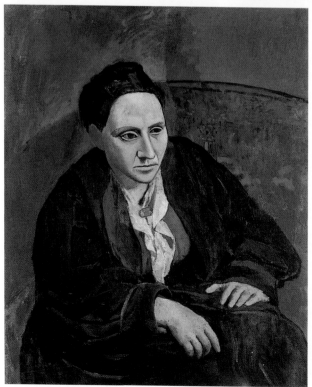

작은 마리

1908년에 그린 이 작품은 바젤 미술관에 있으며, 모딜리아니의 재능을 잘 보여주는 대표작이다. 그의 초상화들이 담고 있는 고독은 사랑에 대한 그의 불안과 결핍된 감정을 드러낸다.

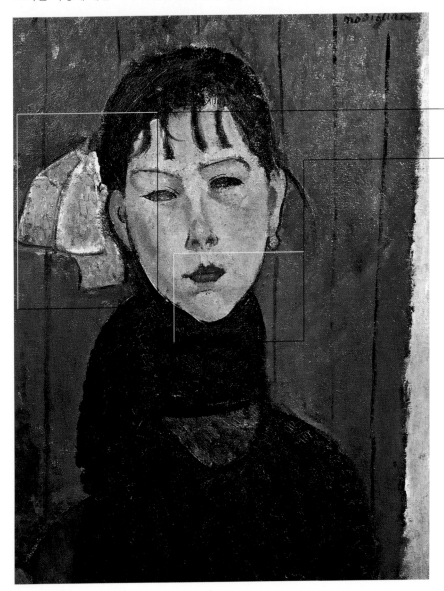

◀ 리본, 머리카락, 흰 수건과 같은 것은 모델의 영혼의 비밀스러운 모습을 표현하는 데 있어서 매우 중요한 요소이다. 모딜리아니의 작품 속에서 이러한 요소들이 구도를 위해서 그려진 경우는 거의 없다.

▼ 화가에게 때로 입술은 시선보다 더 중요한 부분이었다. 모딜리아니의 그림에서 등장인물의 눈처럼 입술 역시 인물의 내면세계로 들어가는 통로의 역할을 한다.

▼ 모딜리아니, 〈베레모를 쓴 소녀〉, 1918년, 개인 소장.
화가는 즐거움과 고통이라는 매우 근본적인 감정을 표현하고 있다.

▼ 모딜리아니, 〈작은 루이즈〉, 1915년, 개인 소장.
"그림 속에서 그는 모델의 삶을 살았으며 주제를 탐구하고 모든 것을 보았다. 그는 내면을 들여다보았다."

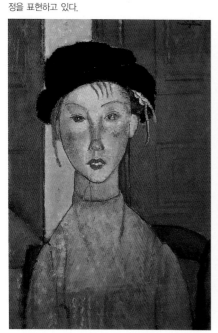

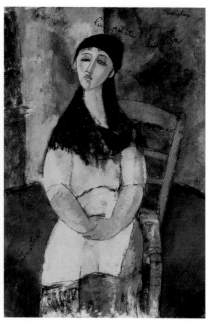

세계대전

▲ 피카소, 〈부상당한 아폴리네르의 초상〉, 1916년.
시인은 전쟁에 지원병으로 참여했던 여러 예술가들 중 한 명이었다. 프랑스 국적을 가지고 있던 레제와 브라크도 군대에 징집되었으며 두 사람 모두 위중한 상처를 입었다.

세계대전은 유럽 중심의 질서를 무너뜨리는 결과를 낳았다. 1917년 11월 7일 볼셰비키 당은 수천 년간 지속되었던 차르 왕국을 전복하고 러시아의 정권을 장악했다. 소련의 탄생은 유럽대륙의 정치적 경제적 균형을 새롭게 구성하는 데 있어 매우 중요한 사건이었다. 1900년대 전반기 내내 공산주의의 유령이 세계를 사회 경제적으로 이분화했다. 유럽의 급진적인 지식인들과 노동자들에게 공산주의가 추구하는 형제애적인 유토피아는 열렬한 호응을 얻었지만, 곧 소련의 권위주의적인 정책에 숨도 제대로 쉬지 못하는 상황이 되어버렸다. 1918년 7월 18일에 벌어진 황제 가족의 처형, 1930년대 스탈린의 정적에 대한 탄압, 냉전 시대에 동유럽에 파견한 군대로 인해서 공산주의의 꿈은 이 시대의 악몽으로 변질되었다.

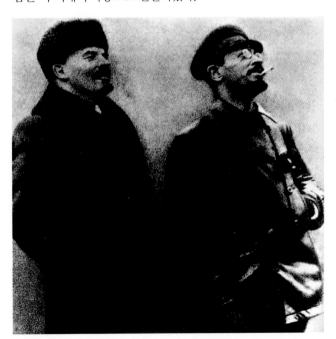

◀ 1917년에 유배에서 돌아와 찍은 레닌과 트로츠키의 사진.
볼셰비키 당의 지도자이자 10월 혁명의 주인공이었고 러시아를 전쟁에서 빼낸 레닌과 트로츠키는 소련의 창설자였고 러시아 정치의 흐름을 바꾸었던 공산주의자였다.

▶ 프랑스와 독일의 참호 사진.
참호전은 세계대전의 가장 비극적인 측면의 하나였다. 몇 미터 되지 않는 거리를 탈환하기 위해서 수많은 사람들이 피를 흘리며 죽어갔다.

◀ 카라, 〈참여주의자들
의 선언〉, 1914년, 개인
소장.
민족 통일주의라는 현상
은 정치인과 지성인 사
이에서 이탈리아의 전쟁
의 참여를 놓고 다양한
토론의 장을 만들었다.
예술가들 사이에서 미래
주의는 과거의 사회 경
제적, 문화적 구조에서
벗어나 세상을 '정화시
킬 수 있는' 전쟁의 신화
를 지지했다.

▼ 키르히너, 〈군인 복장
의 자화상〉, 1915년, 오
벌린(오하이오), 앨런 기
념 미술관.
유럽의 지성인들은 전쟁
에서 큰 충격을 받았다.
공포, 불안함, 공허한 영
혼, 전쟁 후에 남겨진 참
상은 아방가르드 운동에
참여했던 화가들을 자극
했다.

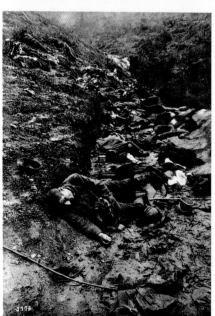

두 아이

1918년에 그린 이 작품은 개인이 소장하고 있으며, 모딜리아니의 초상화 중에서 두 인물이 그려진 매우 드문 작품이기도 하다. 이 작품은 프랑스 남부지방에서 지내는 동안 그린 것으로, 이 시기의 아메데오의 회화적 소재의 변화를 관찰할 수 있다.

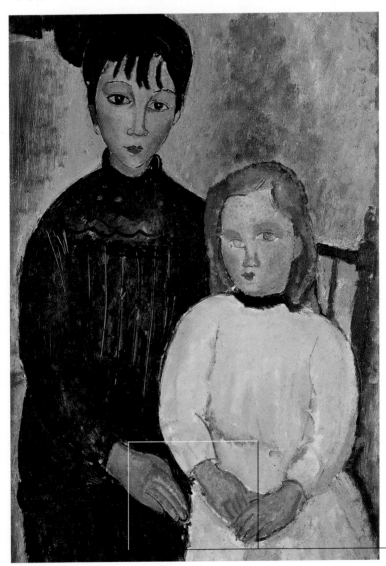

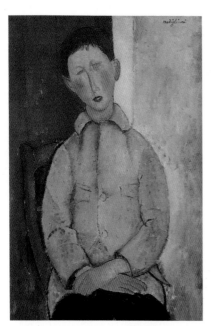

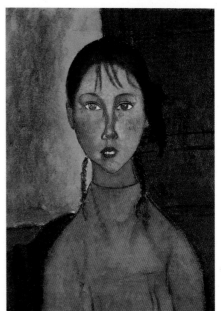

▲ 모딜리아니, 〈푸른 재킷을 입은 소년〉, 1918년, 개인 소장.
인물의 자세와 '막 지운 것 같은' 손의 묘사는 모딜리아니 그림의 전형적인 특징이다. 세잔이 '앵그르의 실수'라고 부르며 연구한 화풍에 대한 오마주다.

▲ 모딜리아니, 〈머리를 땋은 소녀〉, 1918년, 나고야, 아이치 미술관.
'하늘의 색으로 가득 찬' 눈동자를 통해 아메데오는 이 초상화에 우주의 무한한 신비와 숭고함을 담고 싶어 했다.

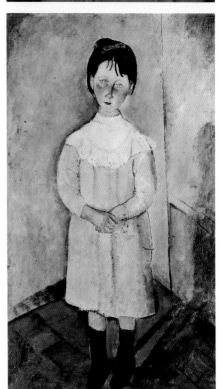

▼ 무릎에 올려놓은 손은 간결하게 그려져 있으며 정확하게 묘사되지 않았다. 이러한 것은 모딜리아니의 회화에서 꾸준하게 나타난다. 이 작은 세부의 묘사는 아메데오가 사물을 해석하고 표현하는 데 뛰어난 재능을 가지고 있었음을 알려준다.

▶ 모딜리아니, 〈하늘색의 소녀〉, 1918년, 개인 소장.
이 그림은 모딜리아니가 금주의 고통에 시달리던 시기에 그렸던 것이다. 포도주를 한 병 사다달라는 모딜리아니의 부탁에 이 소녀는 레몬주를 한 잔 가지고 온 것 같다.

지중해에서의 생활

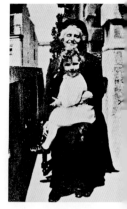

화가의 건강이 악화되자 스보로프스키는 1918년 1월 모딜리아니를 지중해에서 요양할 수 있도록 알선해주었다. 아메데오는 잔과 그녀의 어머니 외도시 에뷔테른, 한카 스보로스카와 함께 그곳으로 갔다. 이들 그룹에 수틴과 후지타가 합류했다. 스보로프스키는 모딜리아니의 작품을 전쟁의 참화로부터 벗어난 이 부유한 지중해 지방에서 판매해보려고 했다. 독일군에게 폭격당한 파리는 폐허로 변해버렸다. 화가와 미술 상인들은 카뉴쉬르메르, 니스, 콜리우르와 같은 지중해의 해안으로 옮겨가기 시작했다. 아메데오는 안데르스 오스터린트의 집에서 지냈으며 오귀스트 르누아르와의 일화가 유명하다. 이 유명한 인상주의 화가가 모딜리아니의 작품을 만지려고 하자 그는 정색을 하고 다음과 같이 말했다. "이봐요. 신사 양반. 나는 귀퉁이를 만지는 것을 좋아하지 않소!" 지중해에서 아메데오는 미디의 반짝이는 빛에 익숙해지는 데 많은 어려움을 겪은 것으로 보인다. 또한 그는 아이들, 소녀들, 남자들과 부르주아 계급의 여인들 등의 여러 가지 소재를 다루었다. 이후 아메데오는 마치 열병을 앓듯이 그림을 그려나갔고 이곳에서 그의 여러 명작들이 탄생했다.

▲ 잔 모딜리아니와 친할머니 에우제니아 가르생이 함께 찍은 사진.
어린 잔은 1918년 11월 29일 니스에서 태어났다. 정전 협상이 끝나고 며칠 되지 않은 시기였으며 아메데오는 이 사실을 알지 못했다. 이 아이는 부모가 모두 죽은 후에 고모인 마르게리타의 손에 길러졌다.

◀ 모딜리아니, 〈베레모를 쓰고 앉아 있는 소년〉, 1918년, 개인 소장.

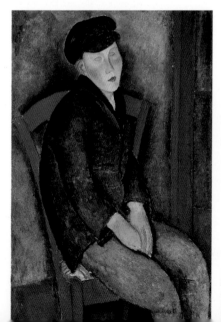

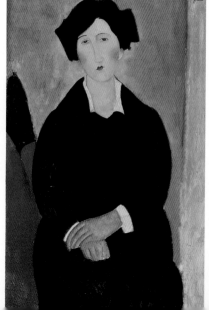

▶ 모딜리아니, 〈노란 옷을 입고 있는 여인(모도 부인)〉, 1918년, 개인 소장. "이미 모딜리아니를 예찬하던 초기의 전기들은 길쭉한 얼굴과 양식화된 형상, 긴 목에 주목하고 있다. 이런 점은 (인간적인 너무나 인간적인) 신체를 그리스 건축 양식 기둥을 배경으로 서 있는 조각상, 크메르의 우상, 혹은 여인상 기둥과 비교하도록 만든다. 마치 그의 인디언 조상이 모딜리아니에게 신체에 대한 순수한 느낌을 전달해준 것처럼[…]그 결과 등장인물이 겹쳐 있는 공간에 놓여 있는 것 같은 느낌을 받을 수 있고, 빛과 인간적인 선을 조화시키려는 화가의 조마조마한 마음과 의지를 느낄 수 있다."(마우리치오 파졸로 델라르코)

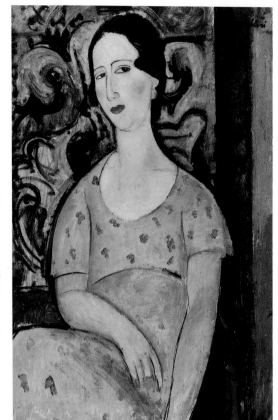

◀◀모딜리아니, 〈이탈리아 여인〉, 1918년, 뉴욕, 메트로폴리탄 미술관. 화가는 초상화의 인물을 양식적으로 그려냈다. 즉 그들의 개인적인 성격을 뛰어넘는 보편적인 그림을 그렸다.

◀ 모딜리아니, 〈흰 칼라를 단 엘비라〉, 1918년, 개인 소장. 이 그림의 모델에 대해서는 많은 가설들이 있다. 잔 모딜리아니는 이 작품이 1912년에 아메데오의 연인이던 '키크'를 그린 것으로 추정하고 있다.

채움을 추구하는 비움

마우리치오 파졸로 델라르코는 모딜리아니의 작품 세계를 다음과 같이 표현했다. 채움과 비움의 변증법. 조각을 통해서 관조한 그의 회화적 작업은 공간에 얼굴을 새기고 깎아내는 것과 매우 유사하다. "모딜리아니는 다른 얼굴과 비교하기 위해서 그가 알고 있는 얼굴을 비워나갔다. 다양성을 통해서 그는 얼굴에 리듬, 신비로운 선, 수수께끼를 담았다."

아이를 안고 있는 집시

1918년에 그린 이 작품은 워싱턴 내셔널 갤러리에 있으며, 모성애를 다룬 모딜리아니의 몇 안되는 작품 중 하나다. 모델은 1918년에 그가 그렸던 〈선원의 목걸이를 걸고 있는 집시〉와 동일하다.

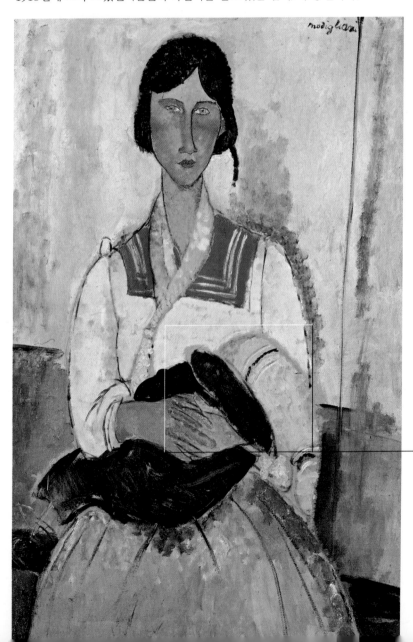

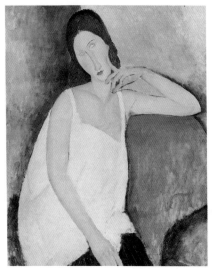

▲ 모딜리아니, 〈잔 에뷔테른〉, 1919년, 뉴욕, 메트로폴리탄 미술관.
모딜리아니의 어머니들은 성모 마리아의 엄격한 모습에 대한 경의가 담겨 있다. 끊임없이 여행했던 성모의 이미지는 이 모성애를 다룬 근대적인 아이콘을 통해서 다시 전달되고 있다.

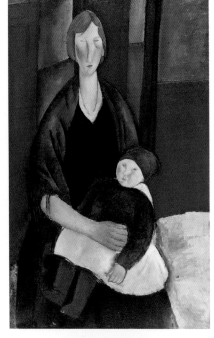

▶ 모딜리아니, 〈모자〉, 1919년, 빌뇌브다스크, 근대 미술관.

▶ 베르나르도 다디, 〈성모자〉, 1340년경, 상파울루 미술관.

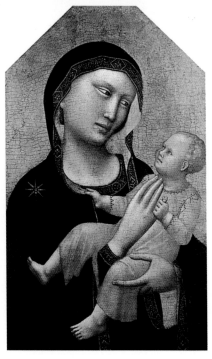

▲ 집시가 따뜻하게 싸서 안고 있는 아이는 사회에서 소외된 모든 피조물에 대한 모딜리아니의 관심을 반영한다. 이를 통해서 집시의 정착지 없이 유랑하는 삶의 조건을 추측해볼 수 있다. 무엇보다도 유대인 친구들이 이 그림을 보러왔고 칭찬했으며 다른 사람과 유대인이 지닌 영적인 차이점을 강조했다.

표현할 것 없는 풍경화

리보르노 시절 회화에 입문했을 때부터 모딜리아니는 풍경을 그리는 것을 싫어했다. 그의 친구와 동료들이 이와 관련된 일화를 전해준다. 레나토 나탈리는 다음과 같은 이야기를 남겼다. "풍경을 그리는 대신, 모딜리아니는 그가 좋아하는 1300년대의 시에나 회화 같은 거장의 작품을 보러 가곤 했다." 또 다른 친구인 만리오 마르티넬리도 회화 수업에서 있었던 한 가지 일화를 소개했다. 미켈리의 제자들과 모딜리아니는 '풍경화'를 그리기 위해 주변의 평원으로 갔는데, 그곳에서 모딜리아니는 나무도 빛도 없는 풍경화를 그려 미켈리를 화나게 만들었다. 후에 모딜리아니 역시 쉬르바주에게 자신의 취향을 고백했다. "그림을 그리기 위해서는 눈앞에 직접 볼 수 있는 살아 숨 쉬는 대상이 있어야 합니다." 그는 자신의 정체성을 찾기 위해서 지나가는 행인들과 친구들의 얼굴을 끊임없이 그렸다. 그는 인물의 세부적인 특징을 넘어서 우주 속에 놓인 인간 그 자체를 그림에 담아낼 줄 알았다. 실제로 그는 수많은 얼굴을 그렸으며, 그 모든 얼굴에서는 세부적인 특징, 개성, 그리고 운명조차 뛰어넘어 정신적으로 공유할 수 있는 형제애가 느껴진다.

▲ 보나르, 〈베르농에서 센 강이 보이는 창문의 풍경〉, 1912년경, 니스 미술관.
창문이라는 주제를 위해서 그는 노르망디의 풍경을 담아냈다.

▶ 마티스, 〈콜리우르의 창문〉, 1905년, 뉴욕, 휘트니 컬렉션.
뒤피나 보나르와 같은 야수주의 화가들이 창문과 실내, 외부 공간의 관계라는 주제를 다시 다루었다.

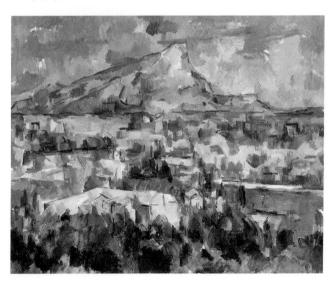

◀ 세잔, 〈생트빅투아르 산〉, 1902~1904년, 필라델피아 미술관.
철학자 모리스 메를로 퐁티에 따르면 세잔이 가장 좋아했던 모티프인 산의 풍경화는 시각의 인지 방식을 둘러싼 물음에 대한 새로운 사고방식에서 비롯된 표현이다.

▶ 브라크, 〈에스타크의 집〉, 1908년, 베른 미술관.
입체주의는 세잔의 정물과 풍경에서 발견할 수 있는 방법과 모티프에 대해서 고찰하는 와중에 태어났다.

▶ 모딜리아니, 〈나무와 집(카뉴쉬르메르)〉, 1919년, 개인 소장.
풍경화라는 테마는 모딜리아니가 거의 다루지 않았던 것이다. 미디에서 머무르는 동안 지중해의 빛에 자극을 받아서 모딜리아니는 약 넉 점의 풍경화를 그렸다. 유일하게 풍경화를 다룬 작품으로 남아 있다.

▲ 모딜리아니, 〈미디의 풍경〉, 1919년, 뉴욕, 아콰벨라 갤러리.
성처럼 둘러싸인 풍경, 사이프러스 나무가 줄지어 있고 터널처럼 보이는 길은 아메데오가 어린 시절을 보냈던 토스카나의 경치를 떠오르게 만든다.

차코스카

　　1917년에 그린 이 작품은 상파울루 미술관에 소장되어 있으며 등장인물은 루냐 체코프스카이다. 긴 느낌을 주는 얼굴의 표현을 통해서 우리는 모딜리아니가 표현한 양감과 형상에 대한 이상(理想)을 관찰할 수 있다.

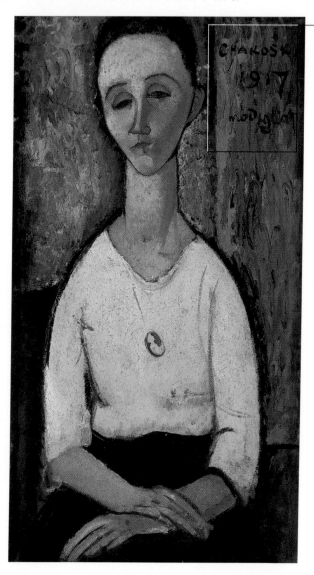

◀ 모딜리아니는 그가 그린 초상화의 등장인물의 이름을 써넣는 습관이 있었다. 루냐 체코프스카의 이름은 애정 어린 관계를 알려주듯 애칭으로 기입되어 있다.

▶ 모딜리아니, 〈부채를 들고 있는 루냐 체코프스카〉, 1919~1920년, 파리, 빌드파리 근대 미술관. 화가는 그녀를 위해서 여러 점의 초상화를 그렸다.

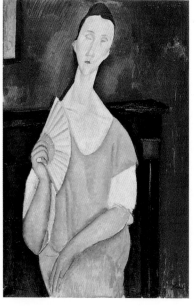

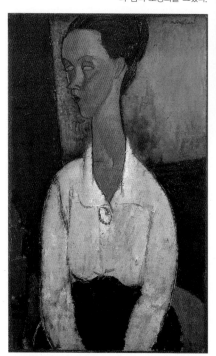

◀ 모딜리아니, 〈루냐 체코프스카의 초상〉, 1917년, 개인 소장. 아메데오의 배경은 매우 간단하게 묘사되어 있으며 완결된 느낌을 주지 않는다. 이러한 점은 세잔이 회화에 양감을 표현하는 방식과 비슷하다. 화가의 목적은 원근법을 배제하고 자신의 내면세계가 녹아 있는 "문제제기 된 공간"을 창조하는 것이었다.

113

1919-1920

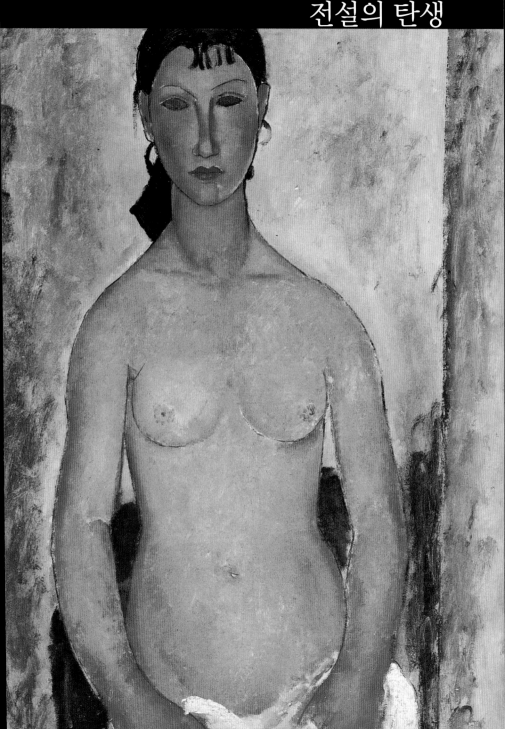

인생의 마지막 하루하루

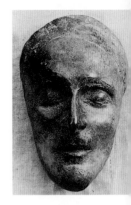

1919년 5월 31일 모딜리아니는 홀로 파리로 돌아갔다. 지중해의 따스한 날씨는 그에게 흥미로운 소재와 자극, 그리고 새로운 활력을 주었다. 이 시기에 즈보로프스키는 런던 미술계에서 매우 중요한 역할을 맡고 있던 서셰버럴 싯웰을 만나, 망사르 화랑에서 프랑스 화가의 단체전을 기획했다. 이 전시회를 통해서 모딜리아니는 처음으로 피카소, 마티스, 드랭처럼 근대 프랑스 회화를 이끄는 중요한 화가로 부상하게 되었다. 영국 평단은 그의 작품을 높이 평가했고, 여러 미술품 수집가들이 그의 작품을 사고 싶어 했다. 십여 년간 고립되었던 화가가 마침내 세상에 모습을 드러낸 것이다. 그러나 그는 정신적, 신체적으로 쇠약해져 갔다. 1920년 1월 24일 모딜리아니는 결핵성 뇌막염으로 자선병원에서 숨을 거두었다. 루냐 체코프스카는 그가 세상을 떠나기 몇 달 전, 그의 작품 세계의 시학(詩學)을 다음과 같이 요약했다. "인생은 선물이다. 수많은 인생을 살아가는 사람 중에서 몇몇 사람은 그것을 알고 있지만 대다수는 그 사실을 잘 모르고 살아간다." 몽파르나스에 살던 거의 모든 화가가 모딜리아니의 장례식에 찾아와, 생전에 단 한 번도 높은 평가를 받지 못했던 동료에게 작별을 고했다.

▼ 잔 에뷔테른, 〈침대에서 책을 읽고 있는 모딜리아니의 초상〉, 1919년경, 개인 소장. 편안한 잔의 손길은 병든 배우자에게 안정을 주었다.

▲ 모딜리아니의 팔레트. 모딜리아니의 작품은 근대 미술을 대표하는 가장 중요한 작품 중 하나로 평가받기 시작했다.

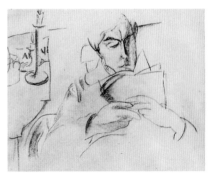

▶ 아메데오 모딜리아니의 얼굴은 병색이 완연하고 우울증으로 불안정해보이며 체념한 듯 한 시선을 던지고 있다.

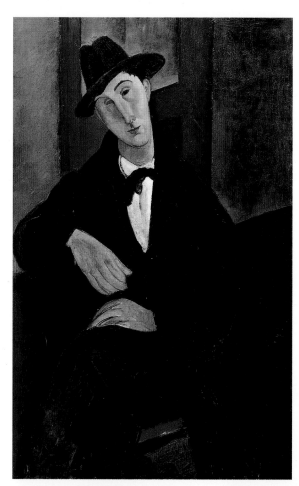

◀ **모딜리아니, 〈음악가 마리오 바르볼리〉**, 1919~1920년, 개인 소장.

그리스 음악가의 초상화는 모딜리아니가 마지막에 그린 작품 중의 한 점이다. 프랑시스 카르코는 다음과 같은 말로 이 작품에 대한 경의를 표했다. "그에 대해서 정확하게 알려진 것이 그다지 많지 않다. 그의 작품은 무시되었고 종종 부당하게 대우 받았다.[…]모딜리아니는 비평받기 위해서 그 그림을 그린 것이 아니다. 그는 단지 인간 그 자체를 바라보았을 뿐이다. 이제 우리 앞에 그의 작품이 남아 있을 따름이다. 얼마나 힘이 있는가!"

▼ 죽기 며칠 전 작업실에서 찍은 모딜리아니의 사진이다. 레옹 인덴바움의 증언에 따르면 아메데오는 살 의지가 없었다고 한다. 그의 육체는 파리의 페르라셰즈 묘지에서 잔 에뷔테른의 곁에 묻혀 있다.

117

자화상

1919년 작품으로 현재 상파울루 현대 미술관에 있다. 모딜리아니가 세상을 떠나기 직전에 그린 것으로, 모딜리아니의 작품 세계를 잘 보여주는 대표적인 작품으로 평가된다.

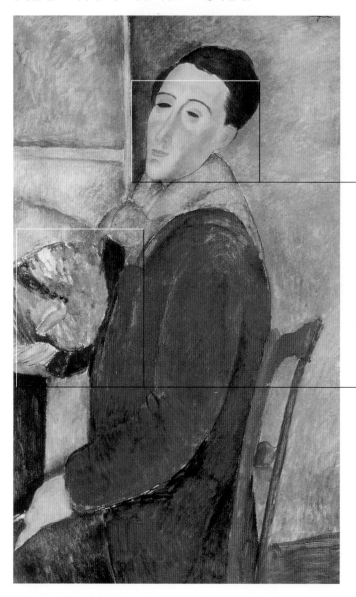

▶ 루블레프, 〈구세주〉, 1400년경, 모스코바, 트레타코프 미술관. 모딜리아니의 작품이 가진 초상화의 본질은 이콘화의 전통적인 초상과 비슷한 점이 있다. 알베르토 사비니오는 한술 더 떠서 리보르노 출신인 모딜리아니의 삶 자체도 인간의 허영에 대한 속죄양이었던 구세주 그리스도의 모습과 비슷하다고 지적했다.

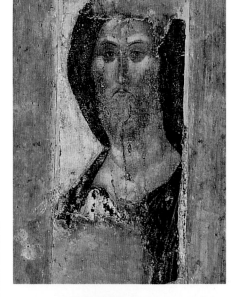

▼ 구알리노 컬렉션에 포함되어 있는 이 작품은 1930년 경매에 나온 그림이다. 공식적인 기관에서 받아들여지지 않았던 이작품은 1938년 개인 소장가인 알베르토 델라 라조네가 105,000리라의 가격으로 구입했다. 모딜리아니는 모든 회화적 작업에서 체계적으로 자신의 모습을 담아냈다.

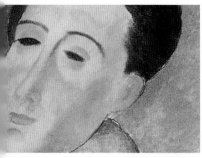

◀ 이 그림은 모딜리아니의 회화 세계를 상징적으로 보여주는 기록으로 남아 있다. 모딜리아니는 자신의 창조적 작업이 이미지의 유산 속에 증언으로 남기를 희망했다.

▲ 로사노비치, 〈모딜리아니의 초상〉, 1918년, 제네바, 프티 팔레 미술관. 아메데오의 전설적인 매력은 죽기 며칠 전까지 지속되었다. 그의 얼굴은 보헤미안을 상징하는 이미지로 변했다.

모딜리아니가 남긴 유산

〈붉은 누드〉(1917)는 모딜리아니가 죽은 이후에 이탈리아 토리노의 화가들에게 많은 영향을 끼쳤다. 파울루치, 멘치오, 케사, 레비가 이 새로운 세대의 대표적인 화가로, 많은 이들이 이들의 작품을 보고 모딜리아니의 작품을 떠올렸다. 이탈리아 회화사에서 1930년에 열린 베네치아 비엔날레는 모딜리아니에 관한 오해와 문화적 미적 선입견을 벗어나도록 만들었다는 점에서 매우 중요한 사건이었다. 파시즘 독재가 국수주의적인 회화를 지지했던 시기에 모딜리아니의 '이탈리아풍의 회화'는 새롭게 조망받기 시작했으며, 많은 이들이 모딜리아니의 작품을 보고 동질감을 느끼기도 했다. 지지 키에사는 "파리에 동화되어 태어난 그의 예술은 깊이 있는 이탈리아의 예술처럼 느껴진다"라고 말했다. 결과적으로 모딜리아니의 작품은 이탈리아 회화사의 한 페이지를 장식하게 되었으며, 14세기 시에나 미술과 르네상스 미술과의 연관 속에서 새로운 평가를 받기 시작했다. 1930년에 유명한 미술사가이자 평론가였던 리오넬로 벤투리, 반니 쉐이빌러, 알베르토 사비노는 서로 의견을 교환하며 모딜리아니에 관해 다음과 같은 평가를 남겼다. "모딜리아니가 우리에게 남긴 유산은 인간의 본성에 대한 심도 깊은 연구를 통해 얻은 사상과 회화이다."

▲ 길리아, 〈소파 위의 누드〉, 1922년, 개인 소장. 이후 세대의 이탈리아 화가들은 모딜리아니의 누드화에서 여성의 신체를 통해 표현되어 있는 '에로틱한' 가치를 발견하였다. 창조적 순간을 표현하며 보편성을 지닌 모딜리아니의 에로티시즘은 포르노 사진에 대한 급진적인 반대 의견처럼 제시되었다. 모딜리아니의 여인들은 관객들에게 욕망의 탄생에 대한 신비에 접근하는 열쇠가 되었다.

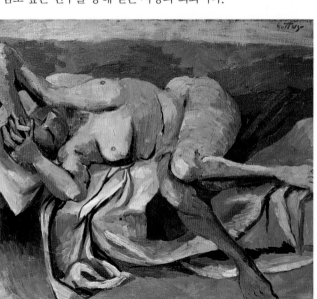

◀ 구투소, 〈누워 있는 작은 누드〉, 1941년, 밀라노, 근대 미술관.

▶ 모딜리아니, 〈커다란 누드〉, 1917년, 뉴욕, 근대 미술관.
"오랫동안 다이어트를 한 것 같은 몸, 아몬드 같이 길쭉한 얼굴, 눈을 덮고 있는 눈꺼풀은 매력에 대한 선입견을 뒤집어 버렸다."(파타니)

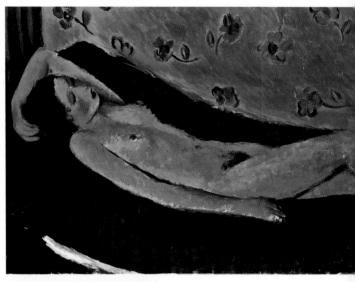

▶ 멘치오, 〈붉은 침대에 누워
있는 누드〉, 1932년, 개인 소장.
베게 뒤에 머리를 받치고 있는
손의 움직임은 모딜리아 니의
누드화에서 유래한 포즈이다.

◀ 비롤리, 〈검은 베일의 누드〉,
1941년, 로마, 국립 근대 미술
관.
모딜리아니는 여인의 신체가 가
진 느낌을 어떻게 해석하는지를
보여주었으며 이는 전통적인 관
습을 뛰어넘는 일이었다. "기억
할 필요가 있다.…서구의 예술
은 여인의 신체를 다시 재발견
했으며 여인의 신체를 꾸미는
목걸이와 팔찌를 치워버렸다."
(보아토)

모딜리아니 이후의 이탈리아의 초상

모딜리아니는 앞에 앉아 있는 모델의 내면 심리를 탐구해서 깊이 있게 표현했다. 섬세한 감성을 지녔던 그는 인물 내면을 비추는 거울처럼 자신의 회화를 다루었다. 인물의 내면을 잘 표현하기 위해서 그는 자신 앞에 놓인 상황과 감정을 소통하기 위해 집중했다. 그 결과 모딜리아니는 모델의 심리를 이해하고 그것을 마치 자석처럼 모델로부터 회화적 화면으로 끌어당겨 초상화로 완성해낼 수 있었다. 그는 이 작업에 대해서 "붓으로 작업하는 순간순간의 터치가 내 피를 마르게 만든다"라고 고백했다. 흡혈귀처럼 고도의 집중력과 헌신을 요구하는 작업 방식 때문에 그의 건강은 악화되었다. 하지만 그는 이러한 작업을 통해서 독창적인 자신의 작품세계를 완성시켜갔다. "모딜리아니는 다른 사람의 모습을 매우 섬세하고 정교하게 관찰했다. 그 결과 그는 겉모습 내부에 숨겨진 보편적인 인간의 운명을 탐구할 수 있었고 여러 사람들이 비슷한 모습으로 그의 작품에 등장한다. 마치 자기 스스로를 탐구하고 그리는 듯 말이다. 그가 십년 간 그린 초상화는 바로 그의 자화상인 셈이다." (파졸로 델라르코)

◀ 동기, 〈카페의 여인〉, 1931년, 베네치아, 카 페사로.
여인이 있는 장소와 몸짓은 모딜리아니의 그림 속 여인을 연상시킨다. 이 리보르노 출신의 화가를 통해서 이탈리아의 젊은 화가들은 세잔이 남긴 교훈을 접할 수 있었다.

▼ 모딜리아니, 〈소파에 앉아 있는 한카 즈보로프스카〉, 1917년, 뉴욕, 근대 미술관.

▲ 구투소, 〈붉은 머리카락의 미미세의 초상〉, 1940년, 로마, 국립 근대 미술관.

◀ 카소라티, 〈실바나 첸니〉, 1922년, 개인 소장. 고전적인 구도의 가치에 대한 재발견은 20세기 초의 예술가들의 작업에서 매우 중요한 부분을 차지한다. 특히 14세기의 피렌체와 시에나 미술 작품에서 관찰할 수 있는 선의 본질, 피에로 델라 프란체스카의 순수한 형상은 20세기 초의 이탈리아 화가에게 매우 중요한 자료가 되었다. 카소라티, 데 키리코, 카라와 사비니오는 이러한 특징을 재해석했던 화가들이다.

후계자 없는 화가?

오스발도 파타니에 의하면 모딜리아니의 작품이 잘 알려지지 않았던 이유 중의 하나는 창조적이었으나 사회에서 고립되어 고독하게 살았기 때문이다. 모딜리아니는 근대의 다른 아방가르드 운동과 달리, 양식적 이상이나 형태에 대한 연구라는 맥락에서 자

신의 회화를 발전시키지 않았다. 모딜리아니는 전혀 예견치 못했던 방식으로 과거 회화에 대한 재평가를 통해 새로운 미학적 관점을 도출했다. 모딜리아니가 사회적으로 물의를 일으켰던 것은 고전 회화와 근대 회화를 조화롭게 종합하는 능력에서 비롯된 것

으로 당시 사회는 이러한 관점을 받아들이지 않았다. 1920, 1930년대에 활동하기 시작한 젊은 예술가 세대에 이르러서야 모딜리아니의 작품은 회화의 새로운 모델로 받아들여졌으며 그가 남긴 초상화가 인간의 보편적인 삶을 표현한 것이라고 인식되었다.

1930년 베네치아
비엔날레의 회고전

▼ 모딜리아니, 〈메니에 부인의 초상〉, 1918년, 개인 소장.
리카르도 구알리노의 컬렉션에 포함되어 있던 이 작품은 나중에 파리에서 그린 그녀의 초상화와 함께 1930년 비엔날레에서 전시되었다.

▶ 1930년 비엔날레에서 모딜리아니의 작품들이 걸렸던 전시장의 사진이다.

1920년대에 들어서면서 모딜리아니의 작품 가격이 올라가기 시작해, 네테르나 뒤티윌과 같은 중요한 미술품 수집가의 컬렉션에 포함되기 시작했다. 화가가 죽었을 때 작품 한 점의 가격이 약 100프랑에 불과했는데 1926년에는 수많은 미술품수집가가 그의 작품을 찾아 나서기 시작했다. 무엇보다도 근대 회화의 주인공으로 모딜리아니가 공식적으로 재평가된 것은 1930년 제17회 베네치아 비엔날레로, 당시 리오넬로 벤투리가 이 전시의 큐레이터를 맡았다. 같은 해 2월 토리노의 왕립 극장의 로비에서 그해 오페라 공연 시즌의 개막을 기념하여 선보였던 구알리노의 컬렉션에 속한 모딜리아니의 전시회에 뒤이어 베네치아 비엔날레에서 회고전이 열렸던 것이다. 미술품에 대한 열정을 가진 토리노의 미술품수집가의 도움으로 그의 작품은 이탈리아 전체를 대표하는 문화재로 소개되었다. 모딜리아니의 작품 일곱 점이 다시 베네치아에서 전시되어, 국가의 문화를 대표하는 문화적이고 미학적인 성격의 근대적 교육 프로그램 속에 포함되었다. 구알리노의 컬렉션에는 모딜리아니의 매우 중요한 작품이 포함되었다. 예를 들어 〈붉은 누드〉(1917)와 현재 상파울루 현대 미술관에 있는 〈자화상〉(1919), 그리고 〈루냐 체코프스카의 초상〉(1919) 등이 있다.

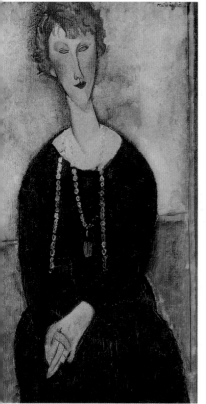

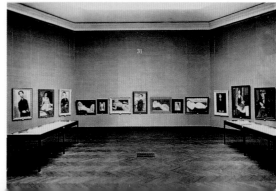

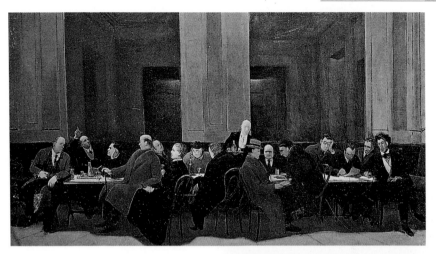

▲ 바르톨리, 〈카페에 모인 친구들〉, 1929년, 로마, 국립 근대 미술관.
로마에 있는 카페 아라뇨의 탁자에 평론가들과 이탈리아 미술가들이 함께 모여 있는 흥미로운 장면이다. 빠른 필치로 캐리커처에 몰두하고 있는 시피오네의 모습이 보인다.

▶ 카소라티, 〈리카르도 구알리노의 초상〉, 1922년, 개인 소장.

▼ 모딜리아니, 〈루냐 체코프스카의 초상〉, 1919년, 소장처 미상.
구알리노가 수집했던 대부분의 작품들이 오늘날 어디에 있는지 알기 매우 힘들게 되었다.

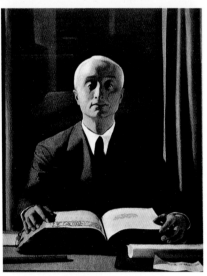

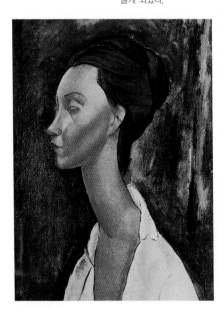

리카르도 구알리노

기업가이자 매우 뛰어난 상인이었던 그는 20세기 초, 이탈리아의 미술품 수집가들 가운데 가장 대표적인 인물이다. 구알리노는 재정적으로 모두에게 공평했던 지성인이었다. 무솔리니는 이런 점을 매우 싫어했고 후에 그의 전 재산을 압류해서 이탈리아 국립 은행에 귀속시켜버렸다.

에콜드파리

에콜드파리는 코스모폴리탄적이고 창조적인 에너지가 넘치며 다양성이 공존하는 프랑스의 수도 파리를 배경으로 태어났다. 사실 에콜드파리는 화파나 미술운동이라기 보다는 근대적 특성을 표현하는 문화적 분위기를 지칭한다고 보는 것이 더 맞다. 위트릴로, 수틴, 모딜리아니, 세베리니, 샤갈, 자코메티 형제, 브랑쿠시, 자킨, 아키펭코, 립시츠는 이런 문화적 분위기에서 성장했으며 이어 미술가로 활동했다. 모든 유럽의 예술가들에게 열려진 표현의 자유, 문화의 다양성, 그리고 아방가르드 운동의 새로움은 당시 파리의 문화적 상황이었다. 이런 상황에서 파리는 두 번에 걸친 세계대전 사이에서 클라이맥스를 이룰 수 있었다. 예술을 위한 새로운 표현방식을 찾으려는 끊임없는 노력의 긴장감이야말로 이러한 창조적 모험의 위대한 유산일 것이다. 이들은 고국으로 돌아가 자국의 문화적 현실을 대면하고 파리에서 접한 다양한 문화와 자유에 대한 열정을 전파했다. 하지만 제1차 세계대전 이후 유럽의 정치적 균형이 깨지며 등장한 전체주의 정부는 예술을 파괴하고 정체된 상황으로 몰아넣었다. 나치주의와 스탈린주의는 다른 의견이나 자유로운 목소리를 낼 수 없게 만들었다.

▲ 알베르토 자코메티, 〈디에고의 커다란 두상〉, 1954년, 베를린 국립 미술관.
조각에서 깎아낸 부분은 인물의 심리와 이야기를 전해준다. 그가 만든 초상 조각은 인물 각자의 자서전과 같다.

◀ 립시츠, 〈에우로파의 납치〉, 1938년, 파리, 퐁피두 센터.

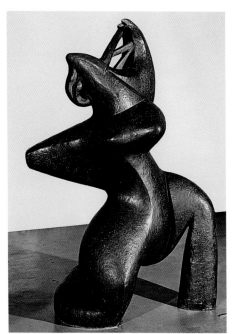

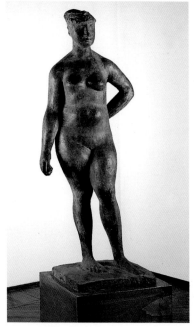

▲ 로랑스, 〈위대한 음악가〉, 1938년, 파리, 퐁피두 센터.
모딜리아니가 종종 초상화를 그렸던 앙리 로랑스는 스위스의 조각가 알베르토 자코메티에게 많은 영향을 끼쳤다. 1949년 베네치아 비엔날레의 큐레이터들이 로랑스의 작품을 별로 중요하게 여기지 않자, 자코메티는 이에 항의로 자신의 작품을 모두 가지고 그곳을 떠나버렸다.

▲ 마리니, 〈포모나〉, 1945년, 밀라노, 마리니 컬렉션.
"형상을 빚어내면서 나는 통합적이고, 정적이며, 순수한 자유로움, 양감의 자연스러운 유희를 녹여내는 것을 연구했다."

◀ 자킨, 〈시인과 새〉, 1939년, 개인 소장.
극단적인 표현의 자유로움이 느껴지는 작품이다.

▼ 마르티니, 〈갈증〉, 1935년, 로마, 근대 미술관.

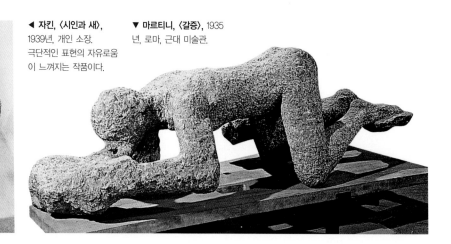

모딜리아니의 전기,
문학작품과 영화

모딜리아니가 죽자 몽파르나스의 길
에 그의 전설이 퍼져나가기 시작했다. 그에 대한 상반된 증언들
은 모딜리아니의 예술적이고 인간적인 면모를 알려주기도 하지
만, 그의 작품에 대해 올바른 평가를 내리기 힘들게 만들기도 한
다. 파리에서 보헤미안적인 삶을 살았던 거의 모든 이들, 즉 페
르낭 올리비에부터 몽파르나스의 키키, 앙드레 살몽에서 지노
세베리니에 이르는 많은 사람들이 모딜리아니에 대해 언급했다.

▼ 아이들과 함께 있는
잔 모딜리아니의 사진.
그의 책인 『모딜리아니:
인간과 신화』는 이탈리
아에서 『모딜리아니가
설명하는 모딜리아니』라
는 제목으로 출판되었다.

딸인 잔은 아버지의 전기적인 사실을 분명하게 정리하려고 노력
했다. 특히 제작연대와 모딜리아니의 진품 여부를 알아내는 데
많은 신경을 썼다. 모딜리아니의 예술적 생애는 조반니 세이빌
러, 암브리지오 체로니, 오스발도 파타
니 등의 연구에 잘 나타나 있다. '모딜
리아니'의 삶을 다룬 수많은 책들이 출
간되었다. 코라도 아우지아스의 『날개
달린 여행자』, 켄 폴렛의 『모딜리아니의
스캔들』, 니노 필라스토의 『검은 장미의
밤』과 같은 문학 작품이 이에 해당한다.

CORRADO AUGIAS

IL VIAGGIATORE
ALATO

VITA BREVE E RIBELLE
DI AMEDEO MODIGLIANI

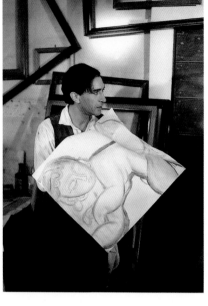

▲ 프랑코 브로지 타비아니의 TV 프로그램 '방식'의 한 장면이다. 모딜리아니는 보들레르의 『알바트로스』를 읊는 것을 좋아했다. 알바트로스는 끊임없이 날아야만 하는 신화의 새로, 그의 전기와 작품 세계를 상징적으로 느끼게 해 준다. 아메데오는 죽어서야 그의 위대한 예술 작품을 평가받을 수 있었다.

▲ 프랑코 브로지 타비아니의 TV 프로그램 '방식'의 한 장면이다. 모딜리아니의 예술을 둘러싼 전설은 모딜리아니를 이해하는 데 그렇게 도움이 되지 않는다. 모딜리아니는 일화처럼 내려오는 이야기를 해야 할 필요가 없었을 뿐더러 그의 행동과 동시대인들에게 자신이 '낭만적'이라고 보여줄 이유도 없었다.(카프릴레)

▼ 프랑코 브로지 타비아니의 TV 프로그램 '방식'의 한 장면이다. 유명한 〈셔츠를 들고 서 있는 누드(엘비라)〉(1918)의 모델이 등장하는 장면으로, 배경에 두상이 보인다.

◀◀ 조반니 세이빌러는 비평가이자 출판사 편집장으로 20세기의 여러 예술가의 직업을 소개하는 데 기여했다. 모딜리아니에 대한 작가론은 1928년 파리에서 출판되었다.

◀ 시에 몬다도리에서 아우지아스가 출판한 『날개 달린 여행자』의 표지. 후에 오스카 출판사에서 『모딜리아니, 마지막 낭만주의 화가』라는 제목으로 출간되었다. 불우한 화가의 이야기는 베스트셀러가 되었다.

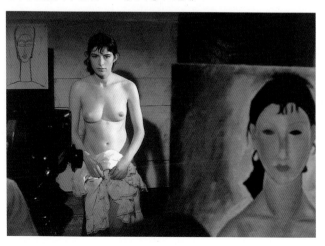

위작

▲ **페데리코 체리.**
최근에 세상을 떠난 매우 유명하고 중요한 미술 전문가로 그는 '리보르노의 화가' 의 몇몇 두상 조각이 위작임을 밝혔냈다.

모딜리아니가 작품에 항상 서명을 남긴 것은 아니며, 자료가 남아 있는 그림 또한 매우 적다. 그는 초기에는 활자체로, 후에는 소문자로, 또 그 후에는 대문자 H로 서명을 했으며 때로는 초상화에 모델의 이름이나 헌정사를 적기도 했다. 따라서 서명만으로 진위작을 판별하기란 사실상 어렵다. 그는 스케치에는 대부분 서명을 하지 않았다. 화가의 서명이 들어간 작품은 더욱 높은 가격으로 거래되었기 때문에, 폴 기욤과 레오폴트 즈보로프스키의 동의하에 모딜리아니의 서명을 잘 흉내낼 수 있는 전문가의 손을 빌려 서명을 넣기도 했다. 이런 일련의 사건들은 모두 1922년부터 1927년에 걸쳐 일어났다. 게다가 몇몇 미완성 작품들은 모딜리아니 사후에 그의 친구나 동료들에 의해서 완성되기도 했다. 모딜리아니 작품의 위작을 가려내는 것이 어려운 일이긴 하지만, 예술가를 기리기 위해서는 가장 먼저 이뤄져야 할 의무이기도 하다.

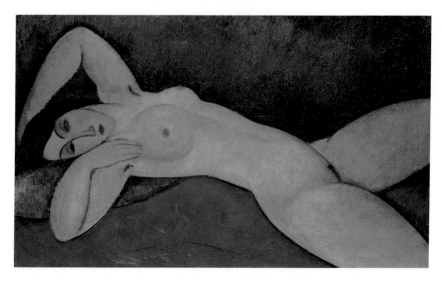

CRONACHE ITALIANE

Dopo il clamoroso caso dell'84, dal caveau di una banca milanese saltano fuori tre sculture in pietra arenaria

Modì: altre teste, altra kermesse

La sola traccia per svelare l'enigma starebbe in un quadro dell'artista di Livorno
Nell'ombra l'anziano proprietario che intende sbugiardare i critici presuntuosi

Un segreto lungo mezzo secolo
più 2 geni della storia dell'arte

Il portavoce del misterioso proprietario
«Sbaglia chi pensa ai soldi»

Quell'estate del 1909

In silenzio
per tanto tempo

Una vicenda durata sette anni: battaglie critiche all'ultimo sangue prima del tv-show di tre ragazzi di buona famiglia armati di trapano

La verità del Black & Decker

Fior di studiosi misero in gioco la reputazione ma era solo la prima puntata

◀「코리에레 델라 세라」, 1991년 9월 18일자.

리보르노의 포소 강에 이 두상을 던졌던 것은 아마도 1909년 여름이었던 것으로 보인다. 이 작품은 좌절했던 한 화가의 모습을 전달하기 위해서 종종 전기를 쓰는 사람들이나 미술 전문가들이 인용하기도 했다. 또한 아메데오의 탄생 100주년을 기념해서 리보르노에서 열린 전시회에 전시되었던 작품이다. 이 작품이 전시될 수 있었던 것은 이 작품을 과학적으로 분석하지 않고 상업적으로 다루었기 때문이다. 이는 잔 모딜리아니는 그의 위작들이 연이어 발견된 것에 대해서 여러 번 언급했다.

위작으로 판명된 발견된 두상

1984년 7월 2일 밤, 미켈레 게라르두치를 위시한 이십대 학생들이 포소 강에 '블랙앤데커'와 끌로 모딜리아니의 작품을 모방해 만든 석조 두상을 던졌다. 이들은 이 일이 국제적 반향을 일으킬 것이라고는 생각지도 못했다.(스테파노 밀리아니, 1994년 7월 24일) 모딜리아니 탄생 100주년이 되던 해, 기적적으로 건져 올린 '두상'의 신화는 이렇게 시작되었다. 그러나 사실 이 '두상'은 힘겨운 삶을 살았던 안젤로 폴리아의 작품이었다. 이러한 사건의 장본인들 중 한 명이 다음과 같이 말했다. "초급자로서 복제하려던 것이 아니라, 단지 그의 작품을 모방하려고 했을 뿐이다." 아마도 이러한 창조적 모방의 즉흥성이 뛰어난 연구가들을 깜박 속게 만든 원인일 것이다.

◀ 이 〈위대한 누드〉는 종종 모딜리아니의 위작에 대한 논의의 중심에 놓였다. 오스발도 파타니는 이 작품이 위작이라고 주장하며 종종 이 작품을 공격하는 논고를 출판했다. 미술사학자였던 파타니에 따르면 이 작품을 모딜리아니의 작품으로 생각하게 된 이유는 미술 시장의 상업적인 논리에서 비롯되며 이를 위작이라고 주장하는 것이 매우 힘들다고 말했다. 화가는 자신의 작품에 늘 서명하지 않았으며 몇몇 작품은 다른 사람이 대신 서명하기도 했다.

▶ 모딜리아니, 〈두상〉, 1912년, 뉴욕, 펄스 갤러리. 조작 작품 중에서도 몇몇 작품이 위작으로 판명되었다. 후손들은 그의 작품을 여러 번 브론즈로 뜨기도 했다. 아직도 이 두상이 진본인지 위작인지는 확실하게 알 수 없다.

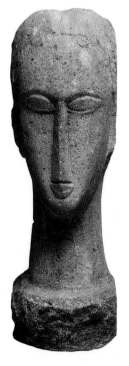

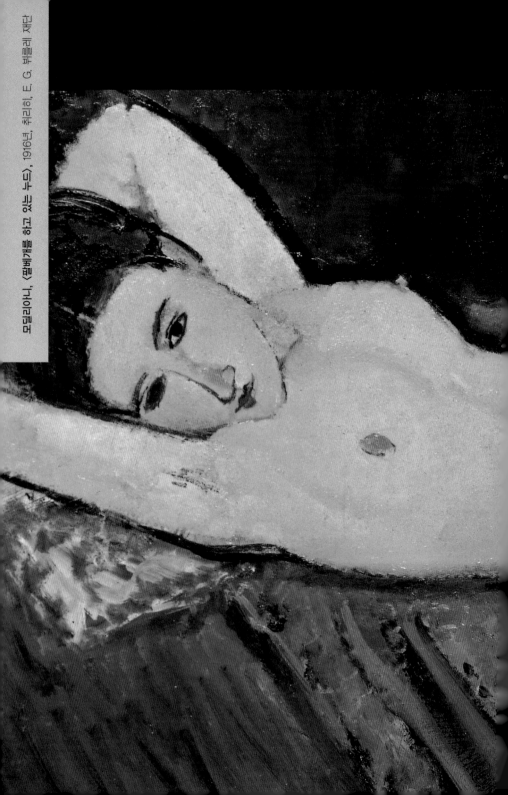

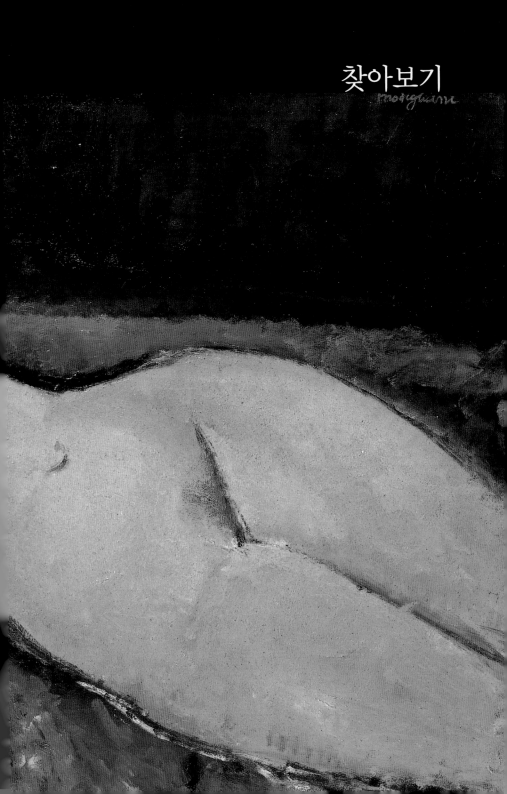

찾아보기

소장처 색인

아래의 장소는 책에 수록되어 있는 아메데오 모딜리아니의 작품이 현재 소장되어 있는 곳이다.

◀ 모딜리아니, 〈비엘호르스키의 초상〉, 1916년, 개인 소장.

◀ 모딜리아니, 〈푸른 베게에 오른팔로 기대어 누운 누드〉, 1916년, 워싱턴, 내셔널 갤러리.

▼ 모딜리아니, 〈반 뮈덴 부인의 초상〉, 1917년, 상파울루, 현대 미술관.

▼ 모딜리아니, 〈한카 즈보로프스카의 초상〉, 1916년, 개인 소장.

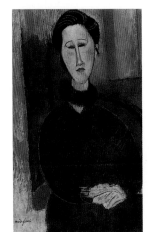

▼ 모딜리아니, 〈스카프를 매고 있는 잔 에뷔테른〉, 1919년, 개인 소장.

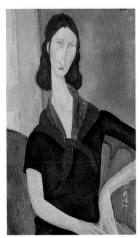

인명 색인

아래에 언급된 인물들은 모딜리아니와 관련이 있었던 예술가, 지식인, 정치인, 사업가 또는 동시대에 활동했던 화가, 조각가, 건축가이다.

가르생, 라우라(Laura Garsin): 아메데오의 이모. 그녀는 어머니의 동생으로 젊은 아메데오의 교육에 많은 영향을 끼쳤다. 신경 쇠약으로 고생했지만 매우 침착했던 라우라는 조카에게 문화적 열정을 가지게 해주었다. 8, 30

가르생, 에우제니아(Eugenia Garsin, 리보르노 1855년 - ?): 아메데오의 어머니. 가족과 아들에게 버팀목이 되어주었고 매우 헌신적이었다. 아메데오가 가져오는 그림을 좋아했고 그림에 열정을 가지고 있었다. 8, 16, 106

구알리노, 리카르도(Riccardo Gualino): 이탈리아의 경제인이면서 미술품수집가. 그의 미술품 수집에 대한 열정은 19세기 미술수집가들처럼 골동품 수집에서 시작했지만 리오넬리 벤투리를 만나면서 19세기와 20세기 미술에도 관심을 갖게 되었다. 그가 수집한 중요한 근대 작품으로는 인상주의 회화와 모딜리아니나 스파디니와 같은 이탈리아 화가의 작품이 있다. 14, 124, 125

길리아, 오스카(Oscar Ghiglia, 리보르노, 1876년 - 1945년): 이탈리아 화가. 그는 파토리의 제자이며 그중에서 가장 뛰어났다. 그는 마키아이올리 화파의 회화를 배웠고 점차 확신에 찬 형상을 그리기 시작했다. 10, 12, 13, 15, 16, 17, 120

니체, 프리드리히 빌헬름(Friedrich Wilhelm Nietzsche, 뢰첸, 뢰켄, 1844년 - 바이마르, 1900년): 독일의 철학자. 그는 건강상의 이유로 바젤에서 고전 철학 강의를 그만두어야 했다. 1889년 정신착란 증세에 빠져서 그해에 세상을 떠났다. '영원 회귀'와 '초인', '신의 죽음'이라는 개념을 정립하고, 이를 통해 서구문명을 비판했다. 그의 사고방식은 후에 나치에 의해서 왜곡되었다. 최근 들어 그의 철학은 새로운 관점으로 재해석되고 있다. 30

단눈치오, 가브리엘레(D'Annunzio Gabriele, 페스카라, 1863년 - 가르도네리비에라, 1938년): 이탈리아 문학 작가. 이탈리아의 퇴폐주의 문학을 대표하는 작가였다. 그의 삶과 문학을 둘러싼 정체성에 대한 연구가 작품에 반영되어 있다. 21, 30, 31

데 키리코, 조르조(Giorgio de Chirico, 그리스, 볼로스, 1888년 - 로마, 1978년): 이탈리아의 화가. 형이상학 회화를 개척했으며 초현실주의 회화에 많은 영향을 끼쳤다. 1935년 이후에는 바로크풍의 화려한 작품을

그렸다. 42, 82, 83, 98, 123

동기, 안토니오(Antonio Donghi, 로마, 1897년 - 1963년): 이탈리아 화가. 투명한 색채와 섬세한 묘사를 통해서 정지된 항구의 모습을 즐겨 그렸다. 122

두세, 엘레오노라(Eleonora Duse, 비제바노, 1858년 - 미국, 피츠버그, 1924년): 이탈리아 여배우. 프랑스 자연주의 연극을 공연했고 단눈치오나 입센의 희극 작품에도 출연했다 20, 21

라디게, 레이몽(Raymond Radiguet, 센, 생모르데포세, 1903년 - 파리, 1923년): 프랑스의 시인이자 소설가. 짧은 인생을 살았지만 매우 중요한 두 작품을 남겼다. 『육체의 악마(1923)』는 커다란 스캔들을 일으켰다. 사후에 『달아오른 뺨』이라는 시집 외에 『오르젤 백작의 무도회』가 출판되었다. 80

랭보, 장 니콜라스 아르튀르(Jean-Nicolas-Arthur Rimbaud, 샤를빌, 아르덴, 1854년 - 마르세유, 1891년): 프랑스의 시인. 젊은 시절 집을 나왔지만 그의 재능은 매우 놀라웠다. 파리에서 몇몇 시인을 따랐고 이 시기에 베를렌을 만났다. 여러 시와 『지옥에서 보낸 한 철』(1873), 『일뤼미나시

◀ 샤갈과 앙브루아즈 볼라르의 사진.

◀ 마르쿠시스, 〈기욤 아폴리네르의
초상〉, 1912~1920년, 개인 소장.

옹」(1886)과 같은 산문시를 남겼다.
그의 작품은 상징주의 문학에 포함
되며 초현실주의의 문학의 기원이
되었다. 그는 20세기 유럽시의 지평
에서 매우 중요한 위치를 차지한다.
31, 80

로댕, 프랑수아 오귀스트 르네
(François-Auguste-René Rodin, 파리,
1840년 – 뫼동, 1917년): 프랑스의 조
각가. 자신의 작품을 통해서 인상주
의 회화와 신미켈란젤로 주의를 절
충하려는 시도를 했다. 이를 통해 뛰
어난 양감과 '완성되지' 않은 느낌
을 주는 조각 작품이 탄생했다. 50,
51, 64, 86, 87

로랑스, 앙리(Henri Laurens, 파리,
1885년 – 1954년): 프랑스 조각가. 입
체주의 미술의 대표적인 조각가다.
또한 그래픽 미술 분야에서도 뛰어
난 작품을 남겼다. 55, 70, 127

로트레아몽, 콩드 드(Conde de
Lautréamont, 몬테비데오, 1846년 –
파리, 1870년): 이시도르 뤼시엥 뒤
카스(Isidore-Lucien Ducasse), 프
랑스의 시인. 그는 매우 짧지만 신비
로운 삶을 살았다. 살아 있을 때에는
잘 알려지지 않았지만 후에 초현실
주의자들에 의해서 재평가 받았으며
매우 서정적인 시를 썼다. 30

루소, 앙리(Henry Rousseau, 라발,
1844년 – 파리, 1910년): 프랑스의
화가. 르 두아니에(세관원)라고도 불
림. 독학으로 그림을 그렸으며 여러
점의 초상화, 파리의 경관화, 꽃, 정
물, 공상화를 남겼다. 그의 그림은
원시주의 미술에서 비롯된 매우 중
요한 작품으로 평가받는다. 27

리베라, 디에고(Diego Rivera, 과나후
아토, 1886년 – 멕시코시티, 1957년):
멕시코 화가. 스케치와 색채의 사용
에 매우 뛰어났다. 공공건물에 대형
벽화를 남겼고 여러 점의 유화 작품
을 남겼다. 오로스코와 시케이로스에
의해서 근대 멕시코 회화의 아버지
라는 평가를 받았다. 63, 70

립시츠, 자크(Jacques Lipchitz, 드루
스키닌카이, 1891년 – 카프리, 1976
년): 리투아니아의 조각가. 1909년
파리로 이주한 후 파리에서 작업했
으며 입체주의 미술의 규범을 따라
작업했다. 이후에는 명암이 잘 표현
되어 있는 빈 공간과 차 있는 공간
을 작품에 표현했다. 64, 65, 116

마리네티, 필리포 톰마소(Filippo
Tommaso Marinetti, 알렉산드리아,
이집트, 1876년 – 코모, 벨라지오,
1944년) 이탈리아의 소설가이자 시
인. 미래주의의 주창자이자 프랑스의
「르 피가로」지에 선언을 게재한 최
초의 역사적 아방가르드 운동의 선
구자이다. 정치적으로는 파시즘을 지
지했으며 이탈리아가 전쟁에 참여해
야한다고 주장했다. 42

마리니, 마리노(Marino Marini, 피스
토이아, 1901년 – 포르테데이마르미,
1980년): 이탈리아의 화가, 판화가,
조각가. 자연주의 미술 작품을 만들
었지만 후에 순수한 양감을 연구하
면서 아르카익한 형상을 만들어냈다.
이집트와 에트루리아 미술의 영향을
받아서 덩어리의 고전적인 균형을
격정적이고 예기치 못한 방식으로
표현했다. 127

마티스, 앙리(Henri Matisse, 르카토,
1869년 – 시미에, 1954년): 프랑스의
화가이자 조각가. 색채에 대해서 끊
임없이 연구하면서 아방가르드 미술
운동에 다가갔다. 그러나 한편으로는
늘 자신의 고유한 작품 세계를 추구
했다. 그의 작품들은 생동감 넘치는
색채와 '야수주의' 라는 이름이 붙게
된 계기가 되는 변형되고 거친 선들
이 돋보인다. 32, 33, 35, 40, 49,
51, 75, 78, 86, 89, 93, 99, 116

멘치오, 프란체스코(Francesco
Menzio, 템피오 파우사니아, 1899년
– 토리노, 1979년): 이탈리아의 화가.
정물화, 초상화, 매우 특수한 색채를
사용한 풍경화를 그렸으며 이는 모
딜리아니의 영향으로 보인다. 120,
121

모딜리아니, 잔(Jeanne Modigliani, 니
스, 1918년): 아메데오와 잔 에뷔테른
의 딸. 아버지에 관한 여러 기록들을
모아 비평적인 관점으로 전기를 집
필했다. 70, 93, 106, 107, 128

미켈리, 굴리엘모(Gugliemo
Micheli): 이탈리아의 화가. 아메데오
의 첫 번째 미술 선생이자 후기 마
키아이올리 화파에 속하며 파토리의
제자이기도 했다. 그는 혁신적이지는
않지만 매우 뛰어난 회화적 기법으
로 그림을 그렸다. 9, 10, 16, 110

▶ 세잔, 〈붉은 지붕이 있는 집〉,
1887년경, 개인 소장.

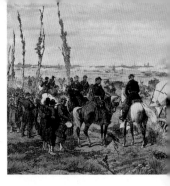

▲ 그리스, 〈파이프와 신문이 있는 정물〉, 1915년, 워싱턴, 내셔널 갤러리.

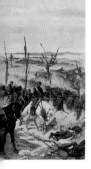

◀ 파토리, 〈마젠타 전투 후의 이탈리아 전장〉, 1862년, 피렌체, 근대 미술관.

했다. 당시 이탈리아 화가 중에서 유일하게 초현실적인 세계, 환상적 이미지, 대상의 부조리한 환영을 소재로 작업했다. 그의 작품은 이탈리아의 느낌이 반영되었다기보다는 유럽적이라고 볼 수 있다. 상징을 아이러니하게 다루었으며 자신의 관점으로 유럽 세계의 위기를 묘사했다. 119, 120, 123

살몽, 앙드레(André Salmon, **파리,** 1881년 – **바로, 사나리쉬르메르,** 1969년): 프랑스 문학 작가. 러시아에서 살다가 1903년에 파리로 돌아와 아방가르드 운동에 참여했다. 보헤미안의 삶을 살아가며 아폴리네르, 자코브, 피카소와 우정을 나눴다. 1926년에 아메데오 모딜리아니에 대한 매우 중요한 전기를 썼다. 34, 54, 128

상드라르, 블레즈(Blaise Cendrars, **스위스, 라쇼드퐁,** 1887년 – **파리,** 1961년): 프레데리크 소세 할(Frederic Sauser Halle), 스위스 출신으로 프랑스의 시인이자 소설가. 그의 소설들은 이국주의적인 모험과 신화를 다루고 있다. 27, 45, 80, 81

샤갈, 마르크(Marc Chagall, **비테프스크,** 1887년 – **생폴드방스,** 1985년): 러시아 출신의 프랑스 화가. 리듬을 타는 그림을 그렸으며 그가 그린 인물과 물건은 상징적인 의미를 띠고 있다. 그는 초현실주의 화가로 알려져 있다. 64, 65, 126

세베리니, 지노(Gino Severini, **코르토나,** 1883년 – **파리,** 1966년): 이탈리아 화가. 쇠라의 작품을 연구했고 1910년에 미래주의 회화 운동에 참여했다. 그의 1916년 작인 〈모성애〉는 유럽에서 '질서의 회귀'라고 불렸던 문화적 경향에 포함된다. 42, 126, 128

세잔, 폴(Paul Cézanne, **엑상프로방스,** 1839년 – 1906년): 프랑스 화가. 인상주의 회화를 정초했으며 그의 작품은 양감과 형상에 대한 연구를 종합하고 있다. 26, 27, 36, 37, 38, 39, 58, 71, 74, 78, 99, 105, 113, 122

소피치, 아르뎅고(Ardengo Soffici, **리냐노술아르노, 피렌체,** 1879년 – **포르테데이마르미, 루카,** 1964년): 이탈리아 화가이자 문학 작가. 파리에서 근대의 예술적 토론을 접했던 최초의 이탈리아 지식인 중 한 사람이다. 42

수틴, 샤임(Chaim Soutine, **스밀로비치,** 1894년 – **상피니,** 1943년): 리투아니아 화가. 모딜리아니의 매우 친한 친구였다. 생동감 넘치고 선이 특이한 경관화와 슬퍼 보이는 초상화를 그렸다. 60, 65, 78, 79, 82, 83, 99, 106, 126

쉬르바주 레오폴드(Leopold Survage, **모스크바,** 1879년 – **파리,** 1968년): 러시아 출신의 프랑스 화가. 1908년 파리에 왔으며 입체주의 회화에 관심을 가졌다. 71, 110

스타인, 거트루드(Gertrude Stein, **펜실베이니아, 앨러게니시티,** 1874년 – **파리,** 1946년): 미국의 문학 작가. 1903년 파리에 형인 레오와 함께 이주한 후 1912년까지 이곳에서 살았다. 둘은 모두 프랑스 아방가르드 회화를 수집했던 미술품애호가로서 입체주의 작품을 많이 구입했다. 40, 99

아폴리네르, 기욤(Guillaume Apollinaire, **로마,** 1880년 – **파리,** 1918년): 프랑스의 시인이자 평론가, 문학 작가. 20세기 아방가르드 운동의 중심인물로, 1908년에 그들의 작품을 소개하며 야수주의를 지지한 최초의 평론가이다. 27, 34, 35, 63, 80, 98, 102

아흐마토바, 안나(Anna Achmatova, **오데사,** 1889년 – **모스크바,** 1966년): 안나 아드레브나 고렌코(Anna Andreevna Gorenko). 러시아의 시인. 1946년까지 소련의 문학운동이었던 아크메이즘의 지지자로 소련에서 정치적으로 탄압을 받았다. 49, 56, 57, 66

알렉상드르, 폴(Paul Alexandre, 1881

▲ 키슬링, 〈붉은 스웨터와 푸른 목도리를 하고 있는 몽파르나스의 키키〉, 1925년, 제네바, 프티 팔레 미술관.

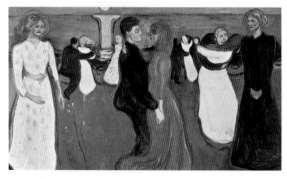

▲ 뭉크, 〈삶의 춤〉, 1899~1900년, 오슬로 국립 미술관.

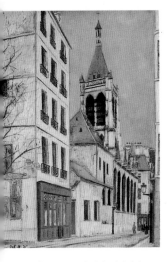

년): 포르투갈의 화가. 파리에서 그는 포르투갈의 회화를 혁신했다. 그는 국제적으로 다양한 문제를 제시했다. 52

카르코, 프랑시스(Francis Carco, 누벨칼레도니, 누메아, 1886년 – 파리, 1958년): 프랑수아 카르코피노 튀솔리(François Carcopino-Tusoli), 프랑스의 문학 작가. 에콜 판타시스테의 영향을 받아 20세기 초에 몽마르트르 언덕에서 살면서 소설과 시를 썼다. 파리 보헤미안의 음유시인으로 알려졌으며 샹소니에(샹롱같은 분위기에서 샹송을 공연하던 장소—옮긴이)에서 일하기도 했다. 117

콕토, 장(Jean Cocteau, 이블린, 메종 라피트, 1889년 – 퐁텐블로, 밀리라포레, 1963년): 프랑스의 문학작가이자 영화감독. 여러 아방가르드 운동을 경험했다.(미래주의, 입체주의, 다다). 문학, 음악, 회화와 영화 분야에서 작업했다. 81, 84, 85

쿠르베, 귀스타브(Gustave Courbet,

오르낭, 1819년 – 라투르드펠즈, 1877년): 프랑스 화가. 아카데미 회화에 반대했으며 매우 혁신적인 그림들을 그렸다. 프랑스 사실주의 회화의 가장 대표적인 인물이었다. 그에게 노동하는 사람들은 역사의 새로운 주역이었다. 14, 87

키슬링, 모이즈(Moise Kisling, 크라쿠프, 1891년 – 리옹, 반돌, 1963년): 폴란드 화가. 입체주의 회화와 밀접한 관련을 맺고 있었으며 에콜드파리의 일원이었다. 세잔의 회화에서 많은 영향을 받았으며 점차 생동감 있는 색채를 사용한 그림을 그렸다. 54, 78, 79, 85

툴루즈 로트레크, 앙리 드(Henri de Toulouse-Lautrec, 알비, 1864년 – 말로메, 1901년): 프랑스 화가. 그는 아르누보를 예견케 하는 우아한 선을 사용해서 파리의 밤 문화를 아이러니하게 작품에 담았다. 18, 27, 28, 29, 60

파토리, 조반니(Giovanni Fattori, 리보르노, 1825년 – 피렌체, 1908년): 이탈리아 화가. 마키아이올리 화파의 화가이자 역사화를 그리기도 했다. 단순하게 역사의 장면을 간결하고 엄격한 현실로 묘사했으며 이는 그의 작품의 특징이다. 9, 11, 14, 15, 16, 17

피카소, 파블로(Pablo Picasso, 말라가, 1881년 – 무쟁, 1973년): 스페인의 화가이자 조각가. 여러 예술적 실험(청색 시기, 적색 시기) 후에 그는 세잔의 작품과 아프리카 미술을 연구했으며 〈아비뇽의 처녀들〉이라는 작품으로 입체주의 미술을 정초했다.

그는 이후에도 다양한 현대 미술 사조의 여러 가지 경향을 연구하며 그림을 그렸다. 1920년대에는 고전미술에 관심을 가졌으며 1930년대에는 초현실주의 회화 작품을 그렸다. 여러 점의 청동 조각 작품과 일상 사물을 이용해서 조각을 했다. 노년에는 판화와 도자기를 제작했다. 25, 26, 27, 28, 29, 32, 33, 40, 42, 49, 51, 63, 71, 75, 77, 78, 82, 83, 98, 102, 116

헤이스팅스, 비어트리스(Beatrice Hastings): 영국 여류 시인. 모딜리아니는 여러 번 그녀의 초상화를 그렸으며 그녀는 모딜리아니와 폭풍 같은 사랑을 나누었다. 58, 59, 70

후안, 그리스 (Gris Juan, 마드리드, 1887년 – 불로뉴쉬르센, 1927년): 스페인 화가. 그의 입체주의 회화에 대한 연구는 피카소의 작품과 다른 경향을 보인다. 34, 40, 65, 98

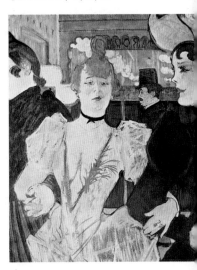

▲ 툴루즈 로트레크, 〈물랭루주 라굴리〉, 1891년, 뉴욕, 근대 미술관.

▲ 모리스 위트릴로, 〈파리의 생 세베린 교회〉, 1913년경, 워싱턴, 내셔널 갤러리.

연 대 기

1884-1898

아메데오 클레멘테 모딜리아니는 1984년 7월 12일 리보르노에서 태어났다. 그가 태어났을 때 그의 가족은 경제적인 어려움을 겪고 있었다. 아

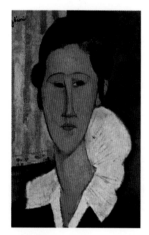

▲ 모딜리아니, 〈안나(한카 즈보로프스카)〉, 1917년, 로마, 국립 근대 미술관.

버지는 집안일에 관심이 없었으며 종종 일을 하기 위해서 집을 떠나 있곤 했다. 어머니인 에우제니아 가르생은 교양 있고 활기찬 여성으로 집안을 이끌었다. 그의 집은 할아버지인 이자크 가르생과 이모인 라우라와 함께 리보르노로 이사했고 이들은 아메데오의 교육에 중요한 영향을 끼쳤다. 1898년 티푸스에 걸린 아메데오는 어머니에게 회화를 공부하고 싶다는 의사를 표현했다. 그는 굴리엘모 미켈리의 회화수업을 들었다. 그는 후기 마키아이올리 화파에 속하는 화가로, 조반니 파토리의 제자였다.

1899-1906

폐렴을 앓았던 모딜리아니는 어머니와 함께 이탈리아를 여행했으며 이 시기에 이탈리아 미술의 중심지인 피렌체, 로마, 나폴리, 베네치아를 방문했다. 이 여행을 통해서 그는 미술을 보다 깊이 공부할 수 있었다. 이런 점은 모딜리아니가 오스카 길리아에게 보낸 다섯 통의 편지를 통해서 알 수 있다. 리보르노로 돌아온 그는 그곳의 예술적 분위기에서 중요시되던 풍경화 대신, 피렌체의 미

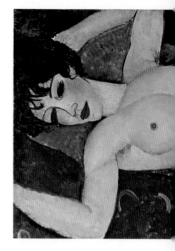

술학교에서 파토리로부터 누드화를 배울 것을 결심했다. 1903년부터 1906년까지 그는 베네치아를 여행하면서 유럽 회화를 접했다. 이 시기에 그는 뭉크, 클림트, 툴루즈 로트레크의 그림을 볼 수 있었다.

1906-1910

오르티스 데 차라테의 영향을 받아서 1906년 봄에 모딜리아니는 파리로 갔다. 이곳에서 그는 매우 복잡한 문화적 지평을 가지고 있는 파리에서 활동할 수 있게 되었으며 정서적인 불안함을 느꼈고 화가로서의 직업에 고뇌했다. 이곳에서 친구들을 사귀면서 긴장감 있는 예술 운동을 볼 수 있었으며 파리의 보헤미안으로서의 삶을 선택했다. 하지만 그는 아방가르드의 여러 예술 운동에 참여하지 않았다. 당시에 야수주의 회화와 입체주의 회화 운동이 파리에서 진행되고 있었다. 모딜리아니는 파리의 유대인 화가의 모임에 참석했으며 동유럽 작가들과 매우 친밀한 관계를 유지했다. 곧 그를 중심으로 화가들이 모여들었는데, 그중에는 모이즈 키슬링, 콘스탄틴 브랑쿠시,

◀ 모딜리아니, 〈솜마티의 초상〉, 1909년경, 리보르노, 파토리 미술관.

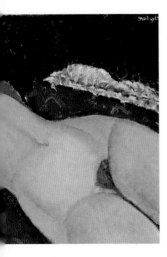

◀ 모딜리아니, 〈붉은 누드〉, 1917년, 개인 소장.

샤임 수틴 같은 미술가들도 있었다. 그밖에 모딜리아니의 가장 친한 친구 중 한 사람으로 모리스 위트릴로가 있다. 위트릴로는 앵데팡당전에 몇 점의 작품을 전시했으며 1908년과 1910년에 낙선전에 작품을 출품했다. 이 시기에 그는 모딜리아니의 후원자였던 폴 알렉상드르의 도움을 받았다.

1911-1914

모딜리아니는 조각과 스케치에 몰두했으며 짧은 예술적 모험 속에서 몇 점의 걸작을 제작했다. 이 시기에 그는 여인상 기둥을 소재로 작업했으며 친구들과 파리에서 알게 된 사람들을 스케치하면서 자신의 회화 작업을 발전시켜나갔다. 1914년에 그는 비어트리스 헤이스팅스를 알게 되었으며 그녀와 2년 동안 열정적인 사랑에 빠졌다. 모딜리아니의 작품 중에서 유명한 조각 〈두상〉은 이 시기에 제작되었다.

1915-1917

모딜리아니는 건강상의 이유로 조각을 더 이상 할 수 없었으며 이로 마

▶ 모딜리아니, 〈레오폴트 즈보로프스키〉, 1916년, 개인 소장.

음고생을 했으며 점차 세잔과 14세기 시에나 회화의 영향을 받아 새로운 그림들을 그리기 시작했다. 폴 기욤은 1916년에 모딜리아니를 레오폴트 즈보로프스키에게 소개했으며 즈보로프스키는 모딜리아니의 후원자가 되었다. 즈보로프스크의 후원으로 모딜리아니는 뛰어난 그림을 그릴 수 있었으며 그는 모딜리아니의 삶에서 매우 중요한 인물이 되었다. 1917년 여름에 그는 잔 에뷔테른을 알게 되었다. 그녀는 콜라로시 아카데미에서 공부했던 학생이었다. 모딜리아니도 파리에 도착했을 때 몇 달간 콜라로시 아카데미에서 공부했으며 이곳에서 알게 된 잔은 모딜리아니가 세상을 떠날 때까지 옆에 있어주었으며 화가와 비극적인 운명을 같이했다. 1917년12월에 베르트 바일의 화랑에서 모딜리아니의 첫 번째 개인전을 열었지만 관객의 관심을 끌지 못했으며 며칠 지나기 않아서 전시회를 닫아야 했다.

1918-1920

아메데오의 건강이 걱정스러울 정도

▼ 모딜리아니, 〈여인상 기둥〉, 1914년, 개인 소장.

로 악화되었고 즈보로프스키와 함께 지중해의 온화한 날씨 속에서 생활하게 되었다. 지중해 연안지방에서의 생활은 모딜리아니에게 다시 창조적인 영감을 주었다. 이 시기에 전문적인 모델을 구하기가 어려웠기 때문에 모딜리아니의 회화적 소재들이 변화하기 시작했다. 그는 이곳에서 넉 점의 풍경화를 그렸으며 이는 유일한 풍경화 작품들이었다. 1918년 11월 29일에 니스에서 모딜리아니와 잔 에뷔테른 사이에서 딸 잔 모딜리아니가 태어났다. 미디의 평화로운 삶을 살았던 모딜리아니는 1919년 5월 파리로 돌아갔다. 이곳에서 그는 다시 예술적으로 고립된 생활을 했다. 건강은 악화되었지만 회화적 재능은 빛을 발했다. 모딜리아니는 결핵성 뇌막염으로 의식을 잃고 자선병원에 입원했지만 1920년 1월 24일 숨을 거두었다. 며칠 지나지 않아서 8개월째 임신 중이었던 잔 역시 자살로 삶을 마감했다.

Modigliani
Text by Matilde Battistini

ArtBook

모딜리아니
고독한 영혼의 초상

초판 1쇄 인쇄일 2009년 6월 20일
초판 1쇄 발행일 2009년 6월 25일

지은이 | 마틸데 바티스티니
옮긴이 | 김은영
펴낸이 | 이상만
펴낸곳 | 마로니에북스

등 록 | 2003년 4월 14일 제 2003-71호
주 소 | (110-809) 서울시 종로구 동숭동 1-81
전 화 | 02-741-9191(대)
편집부 | 02-744-9191
팩 스 | 02-3673-0260
홈페이지 | www.maroniebooks.com

ISBN 978-89-6053-150-5
ISBN 978-89-6053-130-7(set)